碑學與帖學書家墨跡

沈曾植

曾迎三 編

上海碑書出版社

重新審視『碑帖之争』

自晚近以來的二百餘年間，碑學、帖學、碑派以及碑帖之争一度成爲中國書法史的一個基本脉絡。不過，需要說明的是，自清代中晚期至民國前期的書法史，基本仍然以碑派爲主流，而帖派則佔次要地位，這是一個基本史實。當然，在這個基本史實基礎之上，又有着帖學的復歸與碑帖之激蕩。這是因爲晚近以降的碑派話語權比較强大，而崇尚帖派之書家則不得不争話語權，故而有所謂『碑帖之争』。

其實所謂『碑帖之争』，在清代民國書家眼中，並不存在實際的概念之争（因爲清代民國人對於碑學、帖學的概念及内涵本就非常明晰，無需争論），而是話語權之争。所謂的概念之争，祇不過是後來人的一種錯覺或想象而已。當言說者衆多，便以爲争論之事實，實際仍不過是一種話語言說。事實是，碑帖固然有分野，但彼時之書家在書法實踐中並不糾結於所謂概念之論争。

所以，其本質是碑帖之分，而非碑帖之争。

碑與碑派書法

就物質形態而言，所謂的碑，是指碑碣石刻書法，包括碑刻、石刻、墓志、摩崖、造像、磚瓦等，皆可籠統歸爲碑的形態。這是廣義之碑。但就内涵而言，書法意義上的碑派，則專指取法漢魏六朝之碑者。爲什麽說是取法漢魏六朝之碑者，纔可認爲是真正意義上的碑派？是因爲，漢魏六朝之碑乃深具篆分之法。不過，碑派書法，

也可包括唐碑中之取法漢魏六朝碑之分意者。這纔是清代碑學家的真正取法要旨，離開了這個要旨，就談不上真正的碑學與碑派。譬如，唐人以後的碑，如宋代、明代的碑刻書法，是否也可納入清代的碑學範疇之中？當然不能。因爲，宋明人之碑，已了無六朝碑法之分意。

所以，既不能將碑派書法狹隘化，也不能將碑派書法泛論化。

那麽，何爲漢魏六朝碑法中的分意？這裏又涉及一個比較複雜的問題。所謂分意，也即分法，八分之法。以八分之法入書，這是晚近碑學家如包世臣、康有爲、沈曾植、曾熙、李瑞清等人經常提到的一個概念。八分之法，也即漢魏六朝時期的一個重要筆法，指書法筆法的一種逆勢之法。其盛於漢魏六朝而衰退於唐，至於宋明之際，則衰敗極矣。到了清代中晚期，隨着碑學的勃興，八分之法又大盛。故八分之復興，某種程度上亦是八分之復興；碑學之復興，某種程度上亦是八分之復興。此爲晚近碑學書法之關捩。

另有一問題，亦是書學界一直比較關注的問題：取法唐碑者，又是否屬於碑派書家？我以爲這需要具體而論。唐代碑刻，有一個基本特點，即合南北兩派而爲一體。也就是說，既有北朝（北派，也即碑派）之筆法，亦有南朝（南派，也即帖派）之筆法，多合二爲一。顏真卿碑刻中，即多有北朝碑刻的影子，如《穆子容碑》《吊比干文》《元頊墓志》等，亦有篆籀筆法，顏氏習篆多從篆書大家李陽冰出。

但事實上我們一般多把顏真卿歸爲帖派書家範疇，那是因爲顏書更多

是南派『二王』一脉。同樣，歐陽詢、虞世南、褚遂良等初唐書家之碑刻，亦多接軌北朝碑志書法，而又融合南派筆法。但清人所謂的碑派書法，一般不提唐人。如果說是碑帖融合，我以爲這不妨可作爲碑帖融合之先聲。事實上，彼時之書家，並無碑帖融合之概念，而是創作實踐之使然，也就是事實本就如此，亦本該如此。焉知『二王』就不習北碑？此外，康有爲固然鼓吹『尊魏卑唐』，但其習書則並不卑唐，話裏藏有諸多玄機，其尊魏是實，卑唐亦是實，然其習書則並不卑唐，而是多取法於具有六朝分意之小唐碑，如《唐石亭記千秋亭記》即其一也。康氏行事、習書、論書往往不循常理，故讓後人不明就裏，以至於誤讀甚多。康氏之鄙薄唐碑，乃是鄙薄唐碑之了無六朝分意者，而其對於深具六朝分意之唐碑，則頗多推崇。沈曾植習書與康氏固然有別，然其行乃一也。沈氏習書雖包孕南北，涵括碑帖，出入簡牘碑版，然其實質上仍然是以碑法寫帖，終究是碑派書家而非帖派。以碑寫帖，或以碑法改造帖法，是清代民國碑派書家的一大創造，李瑞清、鄭孝胥、張伯英、于右任等莫不如此，如果將他們歸爲帖派書家，或是以帖寫碑者，則屬誤讀。

帖與帖派書法

廣義之帖，泛指一切以毛筆書寫於紙、絹、帛、簡之上之墨跡書法。此以與碑石吉金等硬物質材料相區分者。簡言之，也就是指墨跡書法。然，狹義之帖，也即清代碑學家所說之帖，則專指摹刻於棗木板上之晋唐刻帖。也即是說，清代碑學家所說之帖學，並非是統指墨跡書法，而是指刻帖書法。既然是刻帖書法，則當然非第一手之墨跡原作了，而是依據原作摹刻之書，且多刻於棗木板上，故多有『棗木氣』。所謂『棗木氣』，多是匠氣、呆板氣之謂也，也即缺乏鮮活生動之自然之氣。這纔是清代碑派書家反對學帖之緣故。自晋唐以迄於宋明時代的這一千多年間，帖派書法一度佔據中國書法史的半壁江山，尤其是其領銜者皆爲第一流之文人士大夫，故往往又易將帖學書法史作爲文人書法之一表徵。帖學到了晚明，達於巔峰，出現了王鐸、傅山、黃道周、倪元璐等大家。清初接續晚明餘緒，尚是帖學書風佔主導，一直到康乾之際，仍然是趙、董帖學書風的大行其道。

碑學與帖學

康有爲、包世臣、沈曾植等清代碑學家之所謂碑學、帖學概念，並非是我們今人理解之碑學、帖學概念，而是指狹義範疇，或者說有其嚴格定義。但由於古人著書，多不解釋具體概念，故而後人讀時，則往往發生誤判。這是因爲清代書論家多有深厚的經學功夫，其著述在運用概念時，已經經過經學之審視，無需再詳細解釋。這是過去學問家的一種特有的話語表述方式，書論著述亦不例外。

正是由於對碑學、帖學之概念不能明晰，故往往對清代之碑學主張發生錯判，這也就導致後來者對碑學、帖學到底何者纔是取法第一手資料的爭論。

其實這種爭論，在清代書家那裏也並不真正存在，而衹不過是書家的審美好惡或取法偏向而已。關於誰纔是取法第一手資料的問題，後世論者中，帖學論者多對碑學論者發生誤判。比如主張帖學者，一般認爲取法帖學，纔是第一手資料；而取法碑書者，則是第二手資料。這裏存在的誤讀在於：正如前所述，對帖學的概念未能釐清。如果按照狹義理解，帖學應該是取法宋明之刻帖者，

而這種刻帖，往往是二手、三手甚至是幾手資料，其真實面貌早已發生變化。而習碑者，之所以主張習漢魏六朝之碑，乃是因爲，漢魏六朝之碑刻書法，其鑿刻者往往也懂書法，故刻碑本身也是一種再創作。所以，碑刻書法固然有書丹者，但工匠鑿刻的過程也是一種創作，同樣可作爲第一手的書法文本。甚至，高明的工匠，在鑿刻時可能比書丹者更精於書法審美。這就是工匠書法作爲中國書法史中一個重要存在之原因。理解這個問題其實並不複雜，不妨以篆刻作爲例子。篆刻家在刻印之前，一般先書字。但對於一個篆刻者而言，書字祇是其中一方面，甚至並不是最主要方面，而刀法纔是其中的重中之重。

事實上，碑學書家並不排斥作爲第一手資料的墨跡書法，不但不排斥，反而主張必須學第一手的墨跡材料。無論是阮元、包世臣、康有爲，還是沈曾植、梁啓超、曾熙、李瑞清、張伯英等，均不排斥學第一手的墨跡材料。但不能認爲學第一手的墨跡材料者就一定是帖學，而取法碑刻者就一定是碑學。這祇是一種表面的理解。若如此，則豈不是秦漢簡牘帛書也屬於帖學範疇？宋人碑刻也屬於碑學範疇？

之所以作如上之辨析，非是糾結於碑帖之概念，而是辨其名實。碑帖確有分野，但絕非是作無謂之爭。事實上，碑帖之別，在清代民國書家間基本界限分明。如鄧石如、伊秉綬、張裕釗、趙之謙、徐三庚、康有爲、陳鴻壽、張祖翼、李文田、吳昌碩、梁啓超、鄭孝胥、曾熙、李瑞清、張伯英、張大千、陸維釗、沙孟海等，應劃爲碑學書家。並不是説他們就不學帖，而是其即使學帖，也是以碑法入帖，也即以漢魏六朝之碑法入帖。而諸如張照、梁同書、劉墉、鐵保、吳雲、翁方綱、翁同龢、劉春霖、譚延闓、溥儒、沈尹默、白蕉、潘伯鷹、馬公愚等，則一般歸爲帖學書家。另有一些在碑帖融合上有突出成就者，如何紹基、沈曾植等，貌似可歸於碑帖兼融一派，但事實上他們在碑上成就更大。其實以上書家於碑帖均各有兼涉，祇不過涉獵程度不同而已。但需要特別強調的是，碑學書家寫帖和帖學書家寫碑，也是有明顯分野的。碑學書家寫帖，仍以碑的筆法寫帖，帖學書家寫碑者，仍不影響其爲碑派，帖學書家寫碑者，仍不影響其爲帖派。

本編之要義

故本編之要義，即在於通過對晚近以來碑學書家與帖學書家之墨跡作品與書論文本之編選，重新審視『碑帖之爭』之真正要旨。基於此，本編擇選晚近以來卓有成就之碑學書家與帖學書家，擷拾其代表性作品各爲一編，獨立成册。並依據書家生年，先期推出梁同書、伊秉綬、何紹基、吳昌碩、沈曾植、曾熙、譚延闓、溥儒、張大千、潘伯鷹等，由曾熙後裔曾迎三先生選編，每集邀相關專家學者撰文。在作品編選上，注重可靠性、代表性、藝術性、時代性等要素，並注意將作品文本與書論，當時及後世之權威評價等相結合，注重作品文本與文字文本的互相補益。本編宗旨非在於評判碑學與帖學之優劣，亦非在於言其隔膜與分野，而在於從第一手的墨跡作品文本上，昭示碑學與帖學之並蘊發展，以彰明於今世之讀者，期有以補益者也。

是爲序。

朱中原　於癸卯中秋

（作者係藝術史學家、書法理論家，《中國書法》雜志原編輯部主任）

沈曾植

沈曾植（1850—1922），字子培，號乙庵，又號巽齋，晚號寐叟。別署乙叟遜齋老人、餘齋老人等。浙江嘉興人。清光緒六年（1880）進士，官至安徽布政使。精研史學、歷算、音律、岐黄、詩詞等，酷嗜金石，書法上碑帖並治，以章草獨辟蹊徑。著有《元朝秘史補注》《蒙古源流箋證》《漢律輯存》《晉書刑法志補》《海日樓詩集》《海日樓札叢》《海日樓題跋》等。

沈曾植生於書香世家，因祖父沈維鐈及父親沈宗涵在其幼年相繼離世，故受其母韓太夫人與舅父韓泰華的教育，在史學及書法方面打下了堅實的基礎。少時受業於俞功懋、高偉曾諸師。光緒六年高中進士以後，與李慈銘、袁昶、鄭孝胥、張謇、張裕釗、康有爲等人的交游，亦對沈曾植書法的影響極大。

關於沈曾植學書經歷，其弟子王蘧常記載，其早年取法晉唐，由帖入碑，尋根溯源，受包世臣、張裕釗、吳讓之的影響較深。晚年碑帖融合，取倪元璐、黃道周兩家筆法，融漢隸、北碑、章草於一爐，並對唐人寫經及《流沙墜簡》用力頗深。其學書淵源之深，取法之廣，風格跨度之大，是其晚年書風形成之緣由。

在對待『碑』與『帖』的態度上，與康有爲『尊碑貶帖』的思想不同，沈曾植認爲刻帖『並非不可學』，北碑或者隋碑也並非一定是精刻佳本。他認爲：『隋《楊厲》，書道至此，南北一家矣，惜刻工之拙耳。』『北魏《燕州刺史元颺》，逆鋒行筆頗可玩，惜刻工之拙也。』不僅如此，他還常以北碑與南帖類比，主張南北會通。

他在《敬使君碑跋》中曰：『北碑楷法，當以《刁惠公志》《張猛龍碑》及此銘爲大宗。《刁志》近大王，《張碑》近小王，此銘則內擫外拓，藏鋒抽穎，兼用而時出之，中有可證《蘭亭》（定武）者，可證《黃庭》（秘閣）者，可證《淳化》所刻山濤、庚亮諸人書者，有開歐法者，有開褚法者。蓋南北會通，隸楷裁製，古今嬗變，胥在於此。』

沈曾植的書法兼通各體，會通古今。其楷書『入手從唐碑』，並兼取唐人寫經、漢晉簡牘及晉人寫經書，用筆輕勁質樸，結構寬博靈動，質古妙趣。行草書『入手從晉帖』，並師法《急就章》，且受倪元璐、黃道周兩家的筆法影響較深。又將唐人寫經、漢隸、北碑等筆意融入行草，兼容南北、古今諸體，以章草獨辟蹊徑，形成了其點畫險峻古拙，結構寬博雄宕，章法奇崛拗峭的獨特書風。

王動

謙君子永終吉也勞謙君子萬民服也德言盛禮言恭謙也者致恭以存其位者也

王戌新秋 寐叟

篆書節錄《周易·繫辭傳》

紙本 縱一二九釐米 橫六二釐米 一九二二年

謙，德之柄

君子以裒多益寡

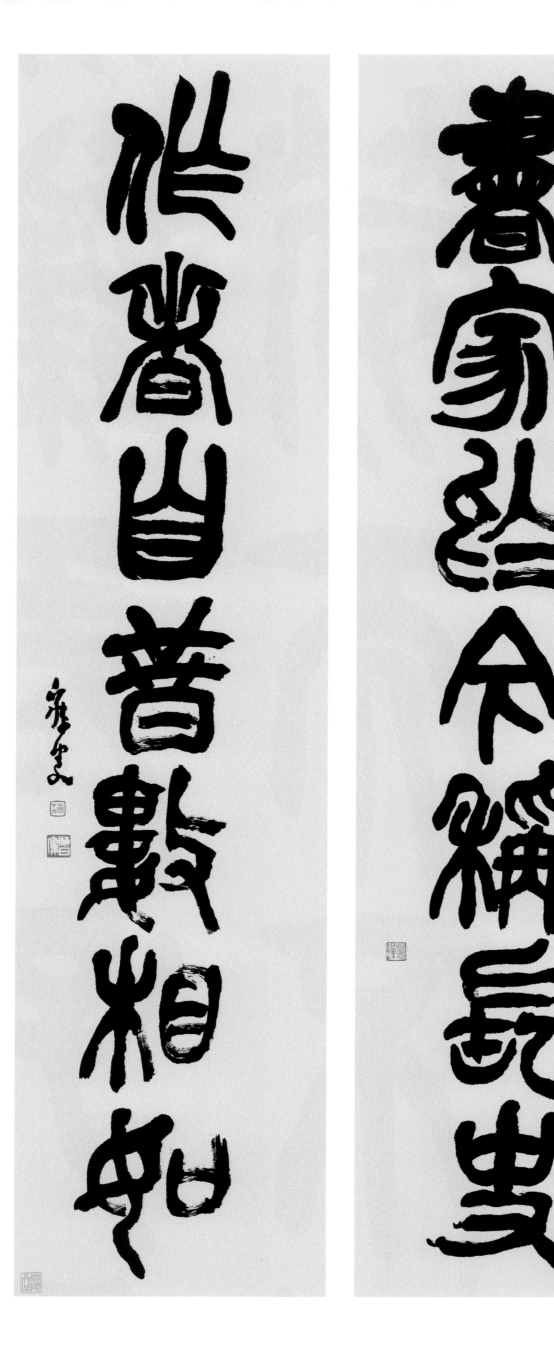

贈朱鏡波篆書七言聯

紙本　縱一三三釐米　橫三三釐米　年代不詳

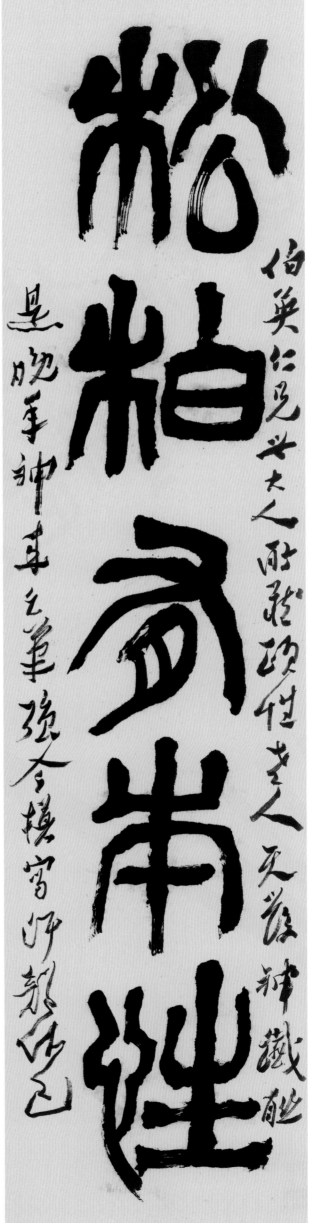

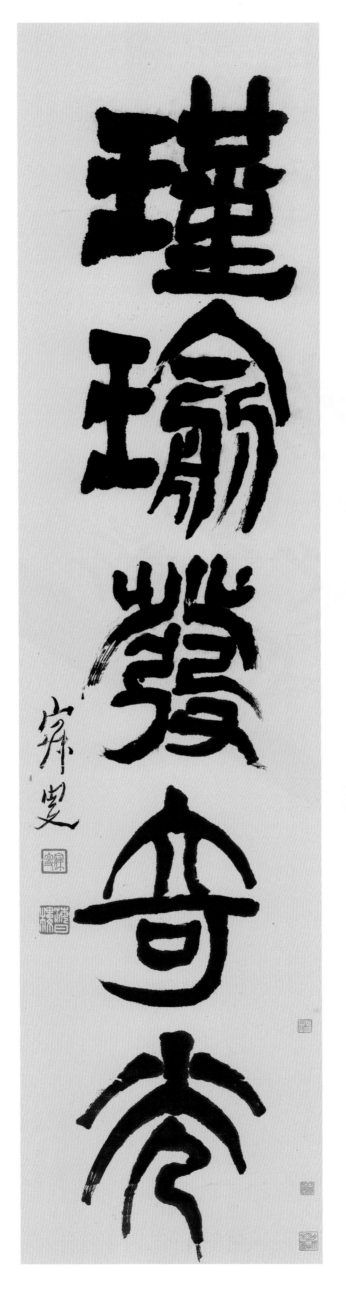

篆書七言聯

紙本　縱一三三釐米　橫三一釐米　年代不詳

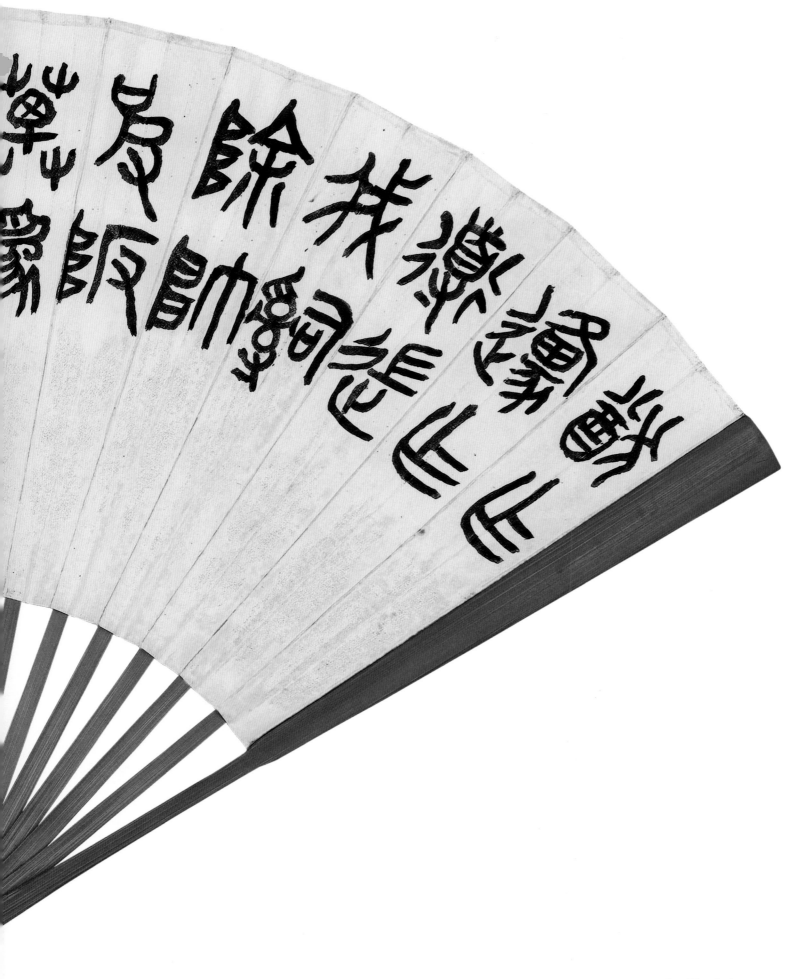

節臨《石鼓文》成扇

紙本
縱一九釐米
橫四九釐米
年代不詳

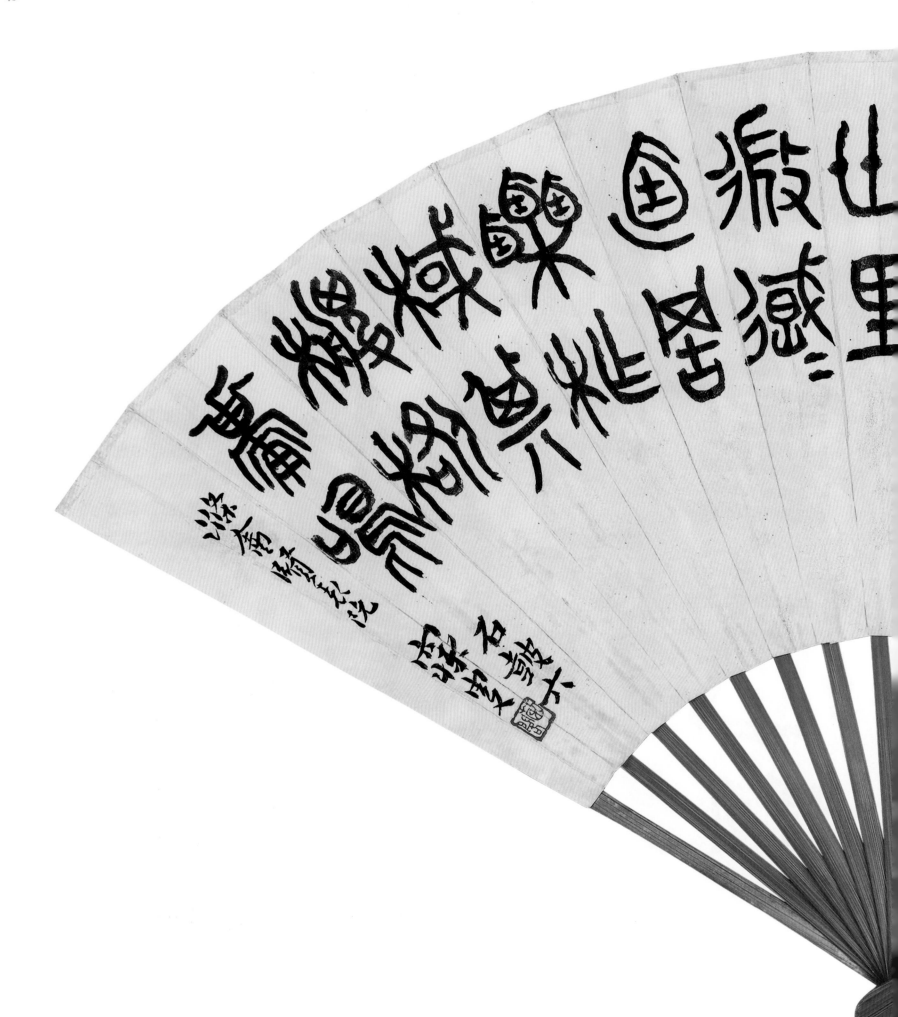

佐縱約君
時先燕之
理軌丂羣
物積孫臧
紹綏勤子

夏承

節臨《夏承碑》

紙本
縱三二釐米
橫二四釐米
年代不詳

天姿醇懿齊聖達道少習庭訓

治至民春秋緝熙之業既就而

闡闓之行久秉德音孔昭遂舉

孝廉除郎中昌長褆五教尊賢

養老

節臨《孔宙碑》

臨孔宙碑意

璧如仁兄雅屬

寐叟

紙本　縱一三三釐米　橫六六釐米　年代不詳

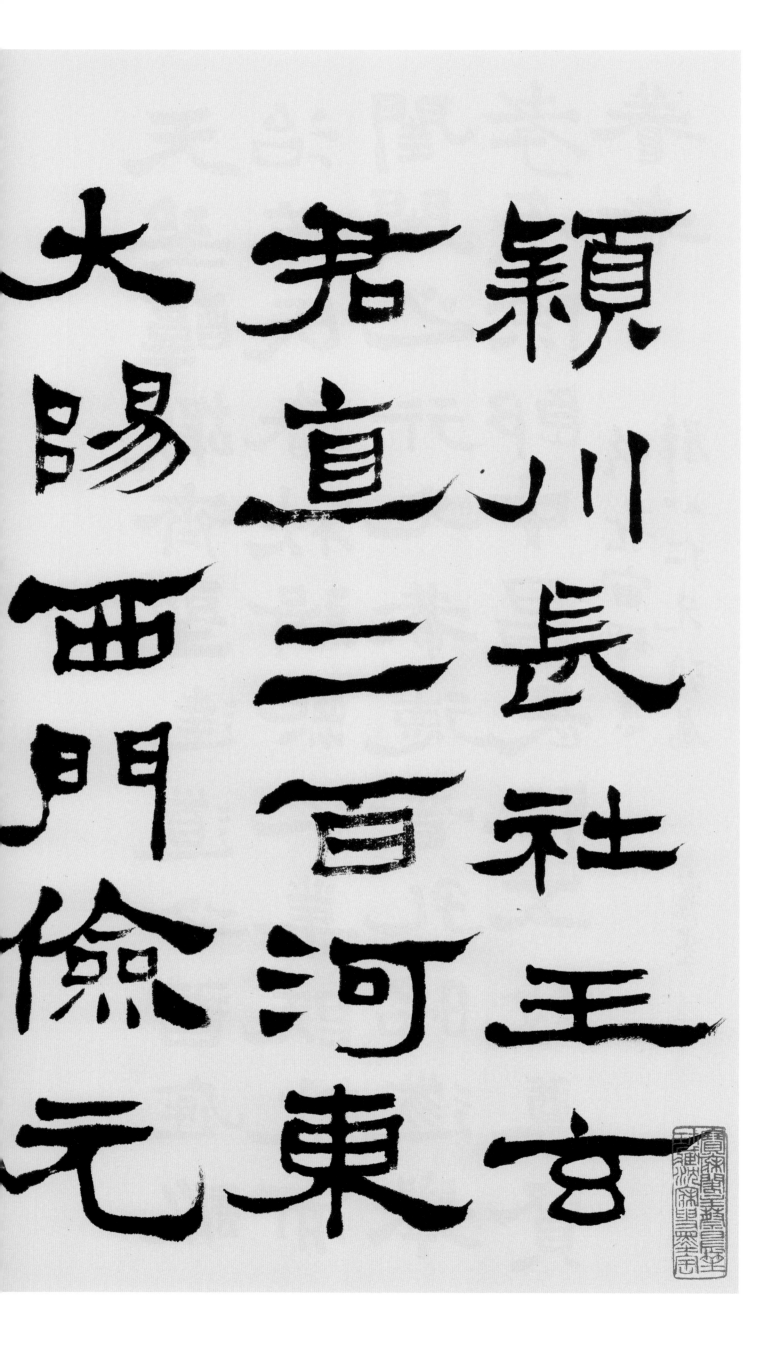

節臨《禮器碑》

紙本　縱二八釐米　橫三六釐米　年代不詳

潁川長社王玄
君直二百河東
大陽西門偷元

節二百故涿郡
大守魯廞次公
五千 禮無碑陰

敬增仁兄屬書 寐翁

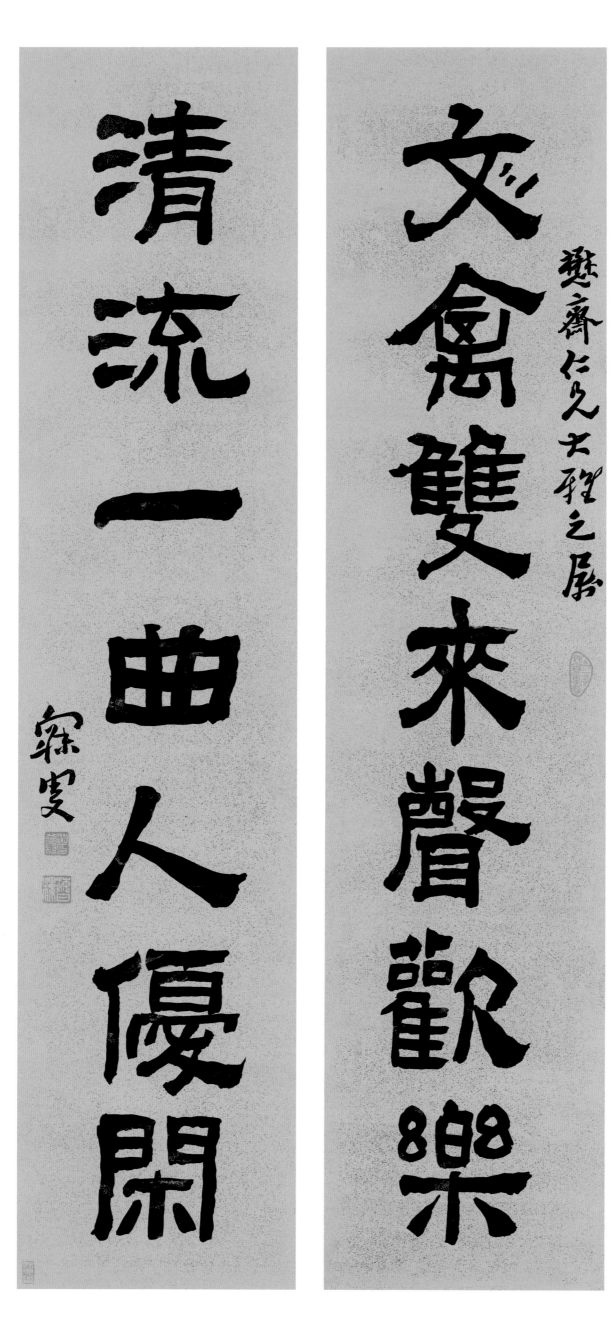

文禽雙來聲歡樂

清流一曲人優閒

樊齋仁兄大雅之屬

森雯

隸書七言聯

紙本　縱一三七釐米　橫三〇釐米　年代不詳

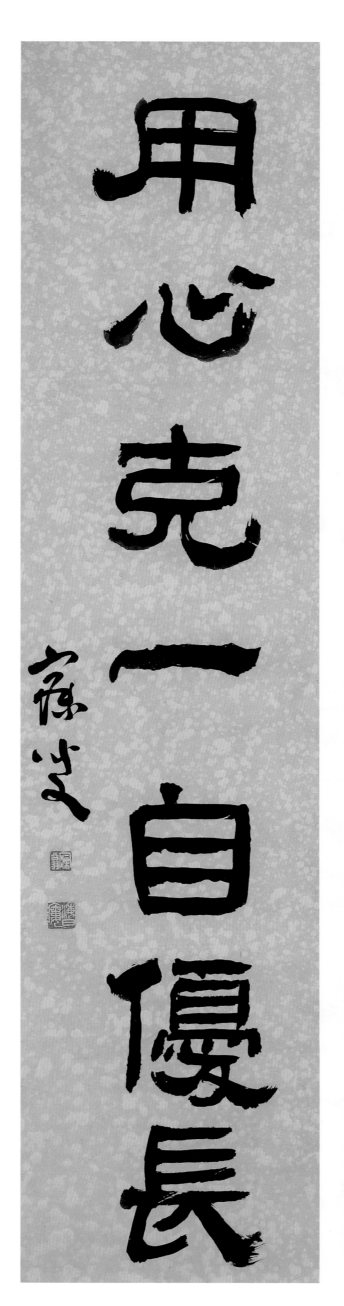

絕藝霖雙在文字

用心克一自優長

雲峰化之猶未工

隸書七言聯

紙本　縱一三二釐米　橫三二釐米　年代不詳

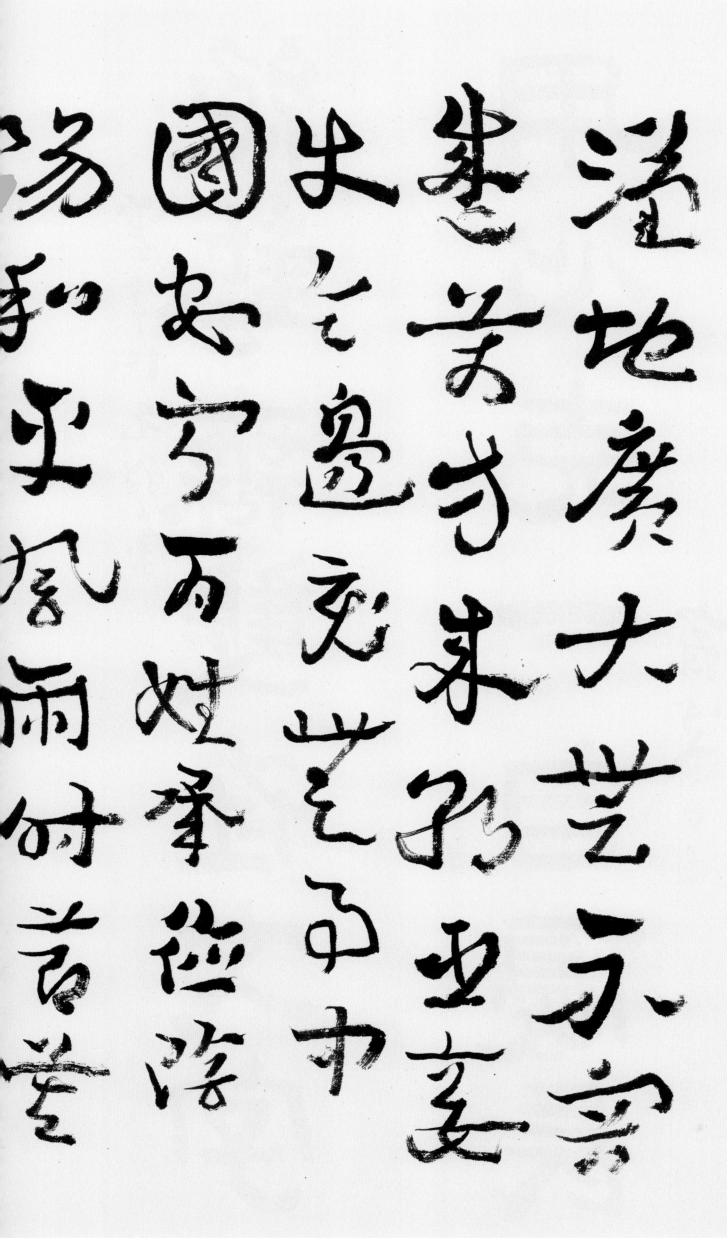

節臨《急就章》

紙本　縱三三釐米　橫四三釐米　年代不詳

小苑莺歌飞云残云

嘉熟求贤心甚坚堂

堵士先生长永芸极

老眈丁

之就第卅一子

东轩正士

上有黃庭下有關元
兩扉幽闕長安居中外
關扉之高魏
清水上池玉池舟田之中精氣
中池有士服赤朱靈根堅志不衰
士服赤朱橫下三寸神所居中外
相距重閉之神廬
閉之神廬之中務脩治玄廬氣
管受精

節臨《黃庭經》扇面

紙本
縱二一釐米
橫五六釐米
一九二〇年

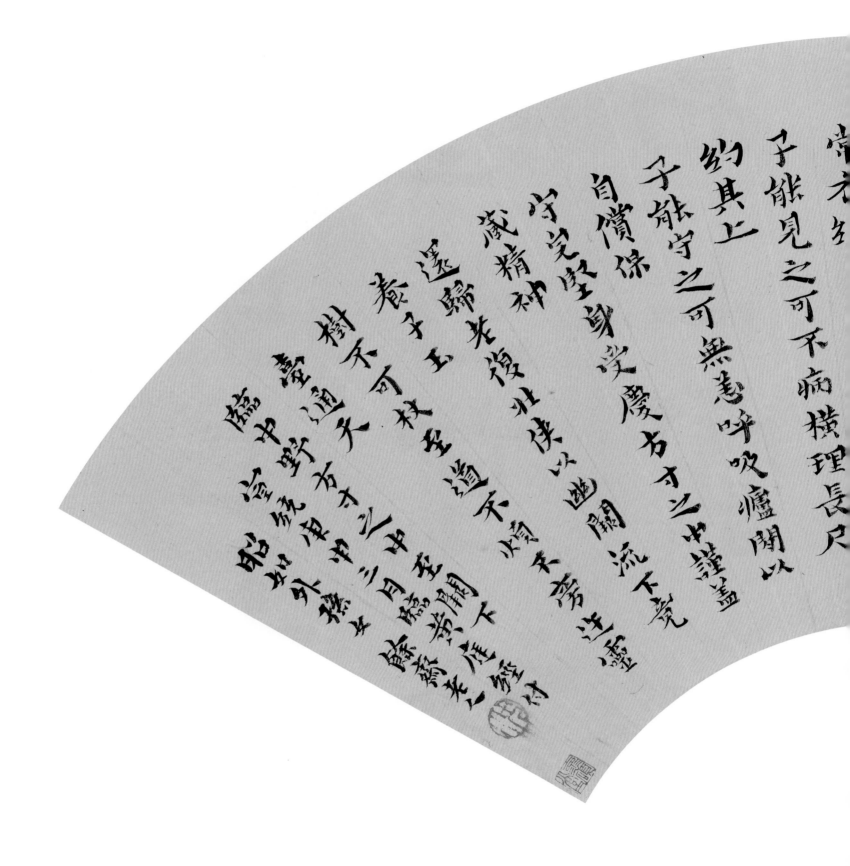

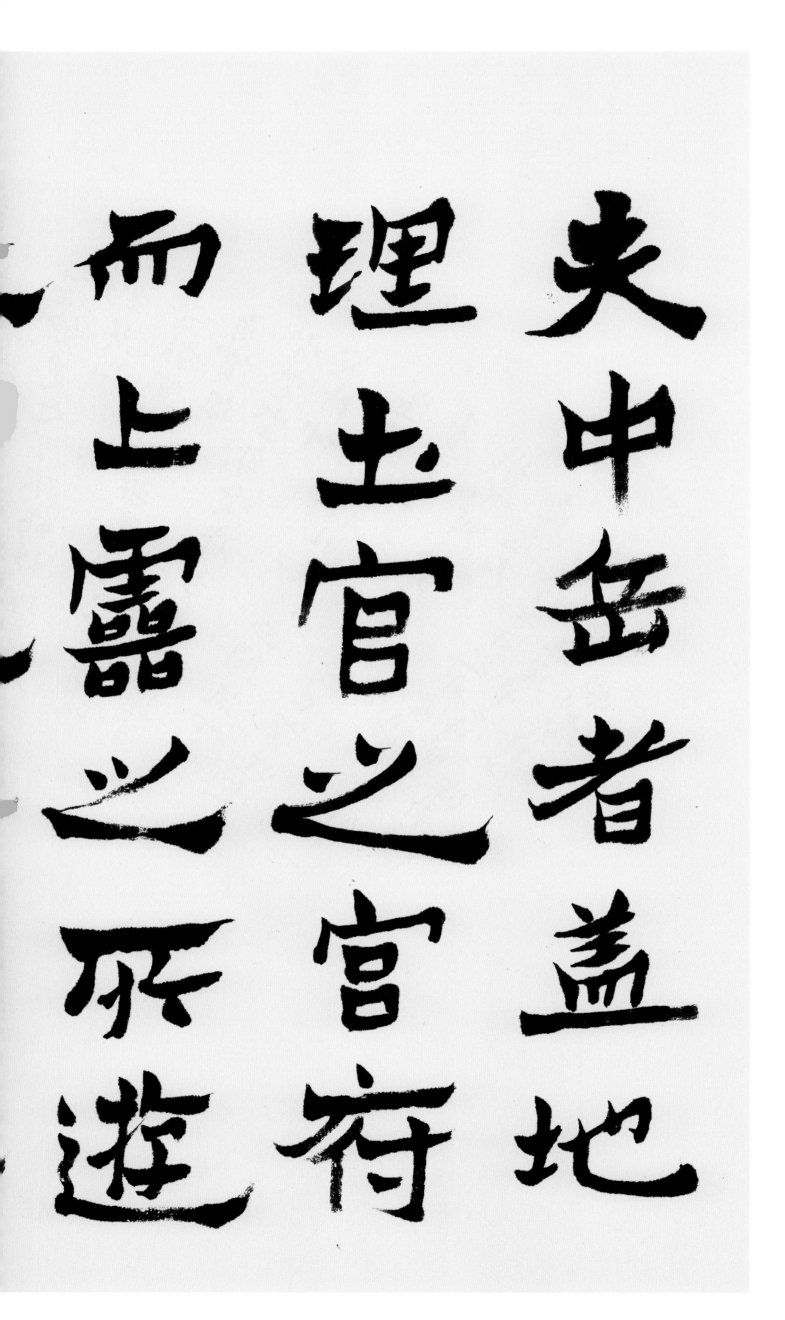

節臨《中岳靈廟碑》

紙本　縱二六釐米　橫三六釐米　年代不詳

宿　象　都
值　瓄　會
軒　星　也
轅　之　上
　　精　應
　　而　懸

中岳靈
朝碑

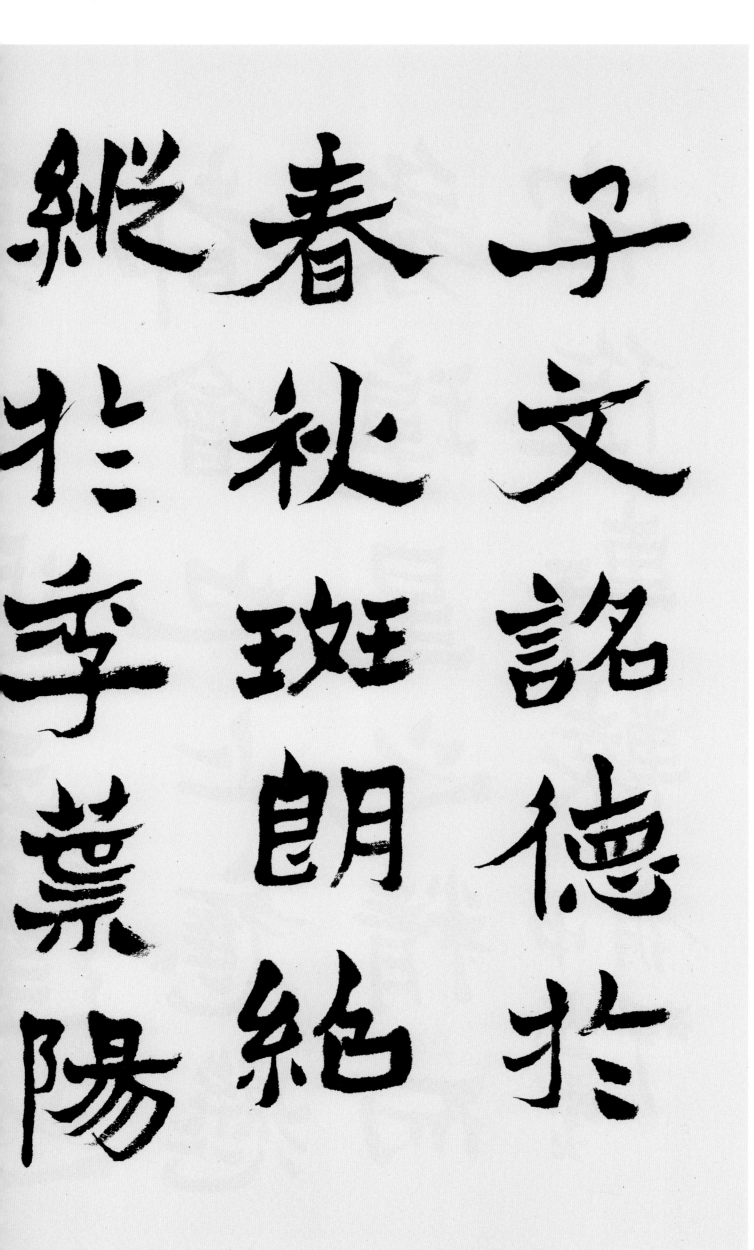

節臨《爨龍顏碑》

紙本　縱二八釐米　橫三六釐米　年代不詳

九運否蟬蜕

河東道遥中

原豐龍頷碑

尚書宣示孫權所求詔令所以
愍示逮於卿佐必冀良方出於阿
是芟夷之言可擇廊廟況繇始以
疏賤得為前恩橫所盻睹公私見異
愛同骨殊遇厚寵以至今日再世榮
名同國未感敢不自量竊致愚

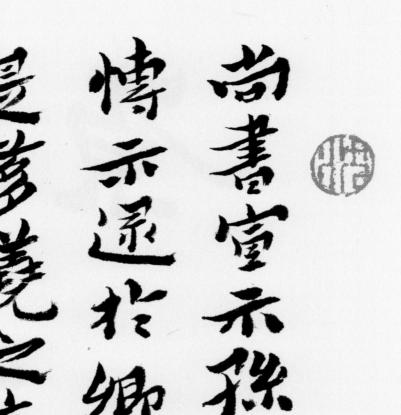

節臨《宣示表》

紙本　縱二八釐米　橫三六釐米　年代不詳

似日達晨坐以待旦退思郎躬
意所棄則又割意不以獻聞深念
天下今為已平權之委質外震神武
度其奉二無二計高自尚踈況未見
信令推款誠欲令自求見信實懷不
不自信之忿六宜待之以信而當護其
其未自信也　　　　銓太傅表　徐齊

楷書《西銘》

紙本　縱一〇四釐米　橫五五釐米　年代不詳

西銘

乾稱父坤稱母予茲藐焉乃混然同處故天地之塞吾其體天地之帥吾其性民吾同胞物吾與也大君者吾父母宗子之家相也尊高年所以長其長慈孤弱所以幼其幼聖其合德賢其秀也凡天下疲癃殘疾惸獨鰥寡皆吾兄弟之顛連而無告者也于時保之子之翼也樂且不憂純乎孝者也違曰悖德害仁曰賊濟惡者不才其踐形惟肖者也知化則善述其事窮神則善繼其志不愧屋漏為無忝存心養性為匪懈惡旨酒崇伯子之顧養育英才穎封人之錫類不弛勞而厎豫舜其功也無所逃而待烹申生其恭也體其受而歸全者參乎勇於從而順令者伯奇也富貴福澤將厚吾之生也貧賤憂戚庸玉女於成也存吾順事沒吾寧也

第一行中遠中誤作同

忠盧居士屬書

崧叟

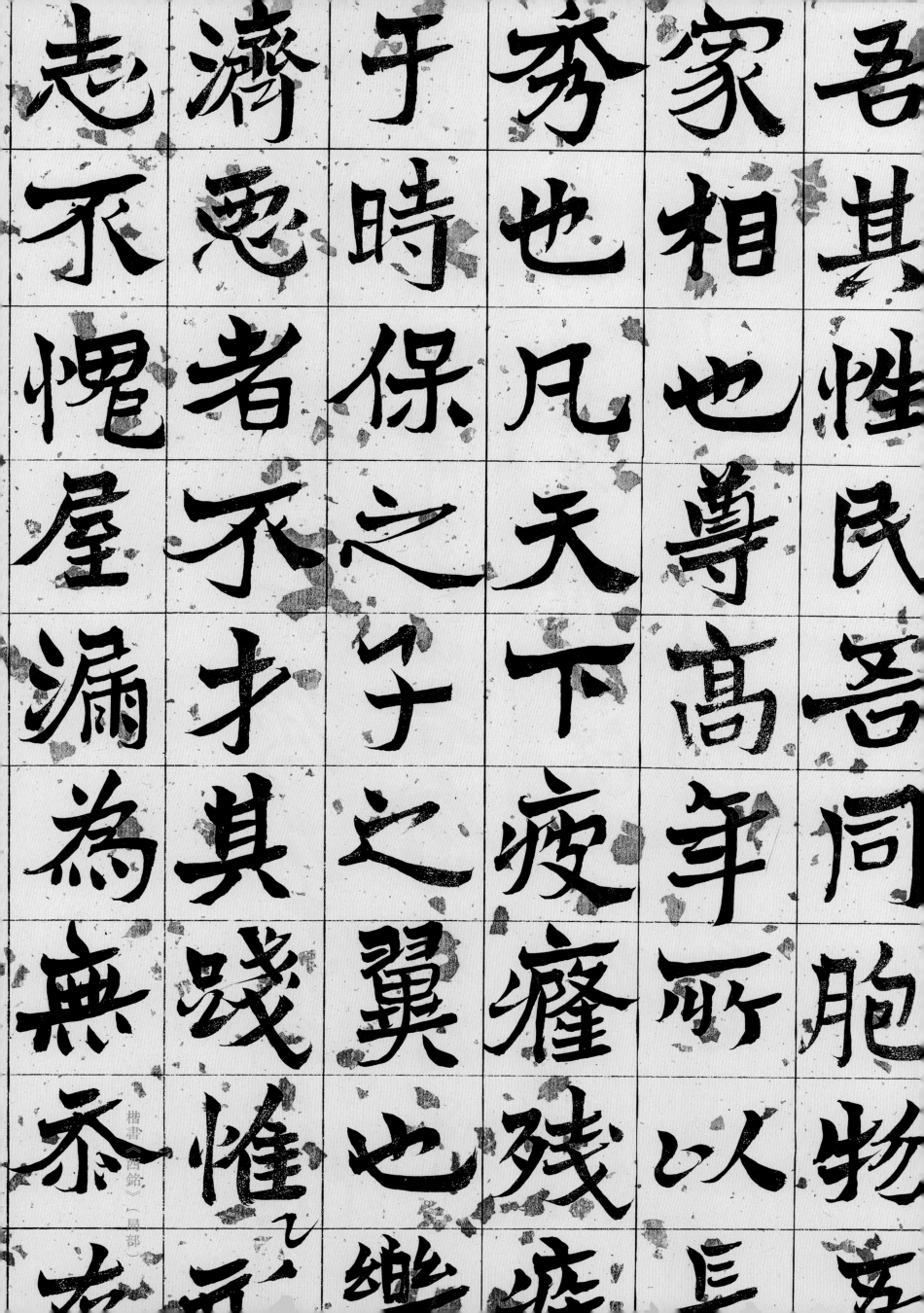

吾其性民吾同胞物其

家相也尊高年所

秀也凡天下疲癃殘

于時保之子之翼也

濟惡者不才其踐權

志不愧屋漏為無忝

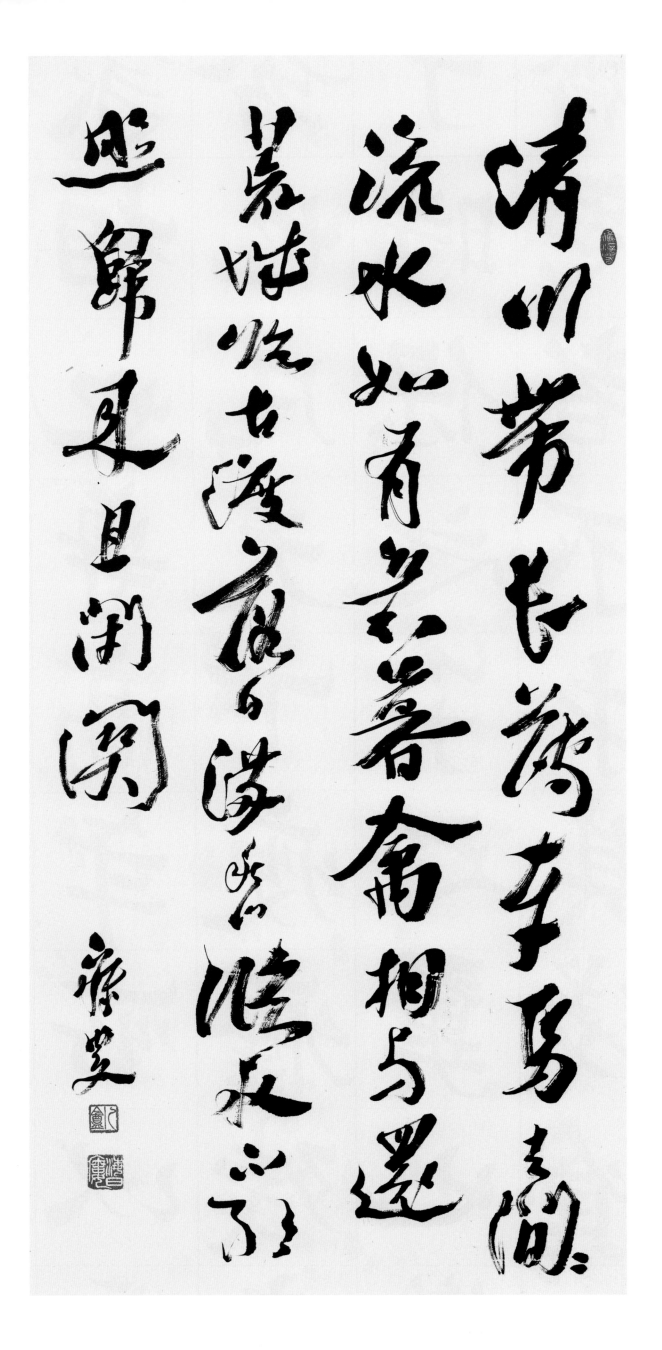

行書王維《歸嵩山作》詩

紙本　縱一〇五釐米　橫五〇釐米　年代不詳

行書五言聯

紙本　縱一三〇釐米　橫三一釐米　年代不詳

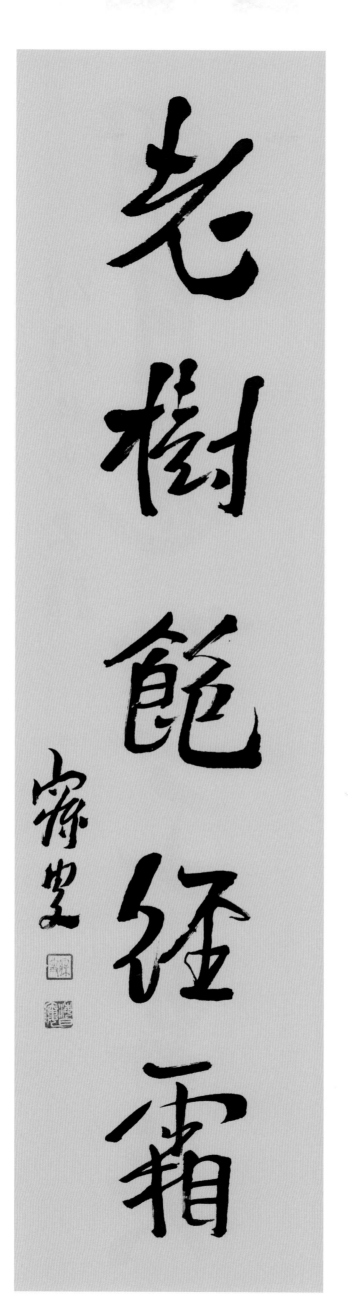

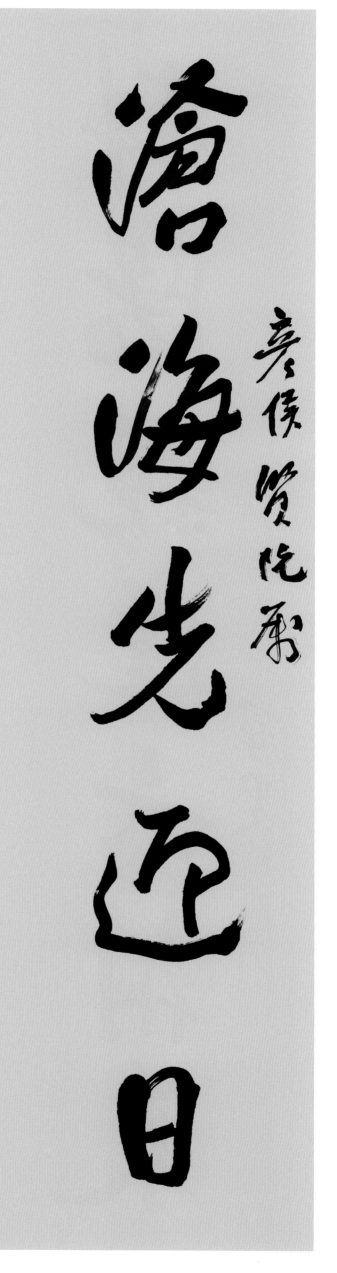

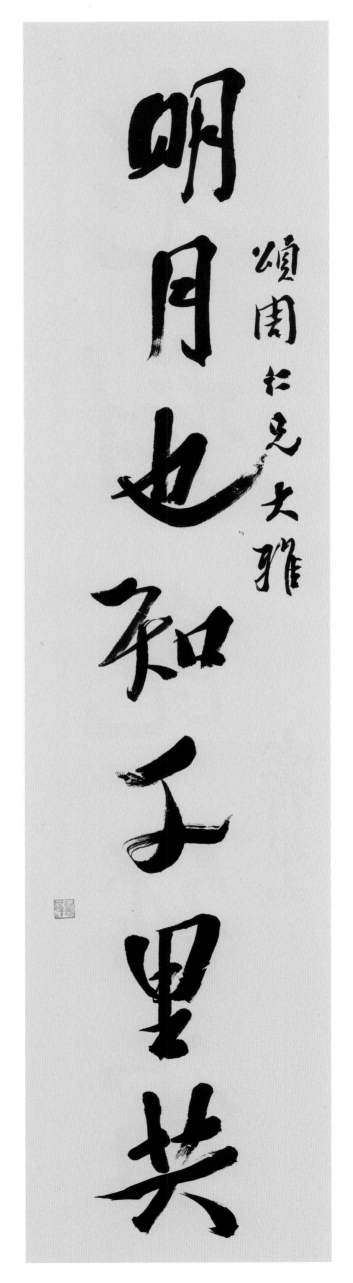

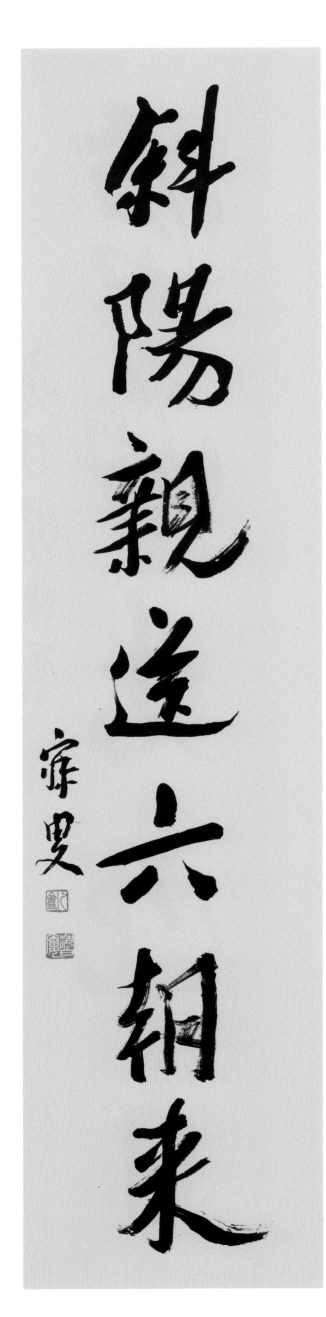

擩典為辭五爵六燕

祖夔仁兄雅屬

乩山建室左詩右書

寐叟

贈李祖夔行楷書八言聯

紙本　縱一七二釐米　橫四六釐米　年代不詳

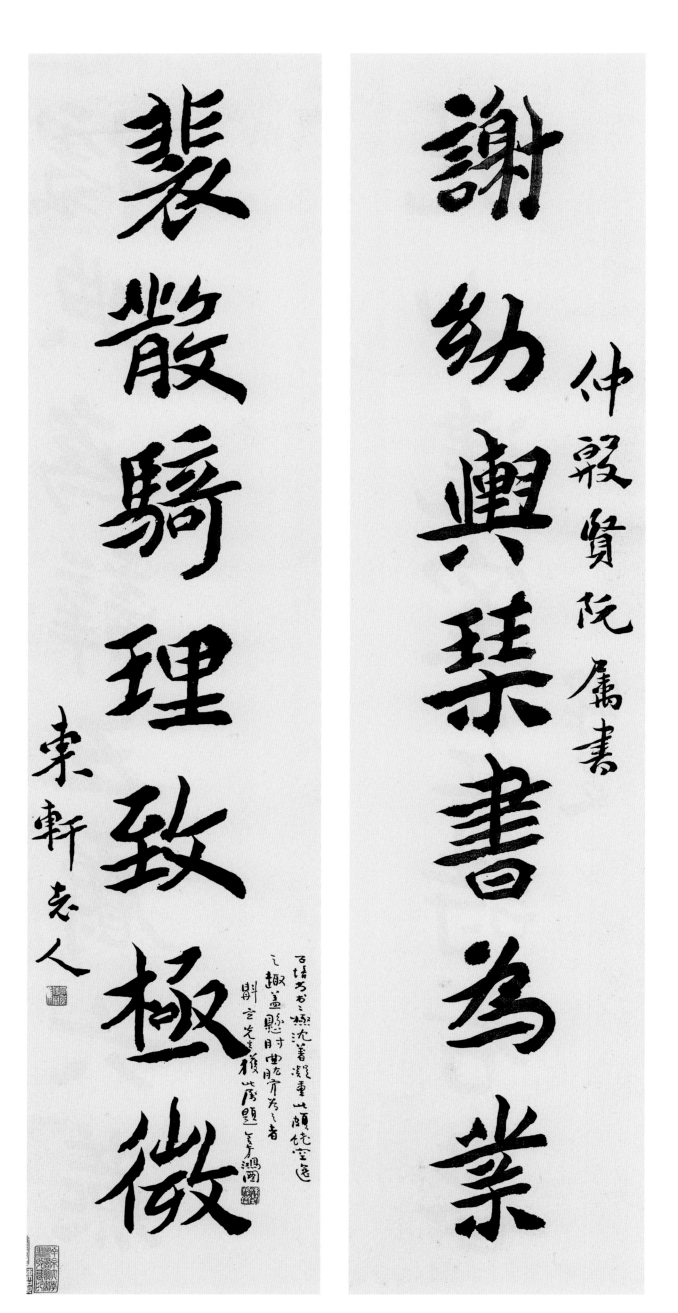

行楷書七言聯

紙本　縱一三三釐米　橫三〇釐米　年代不詳

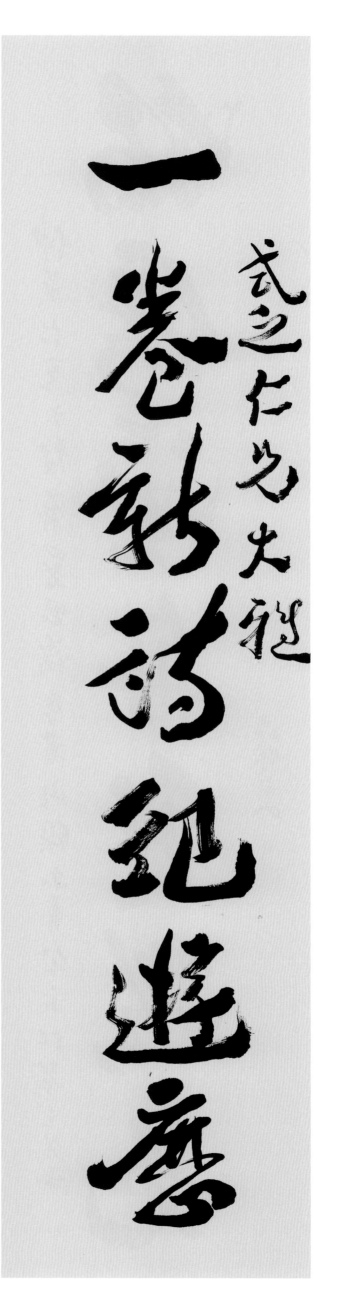

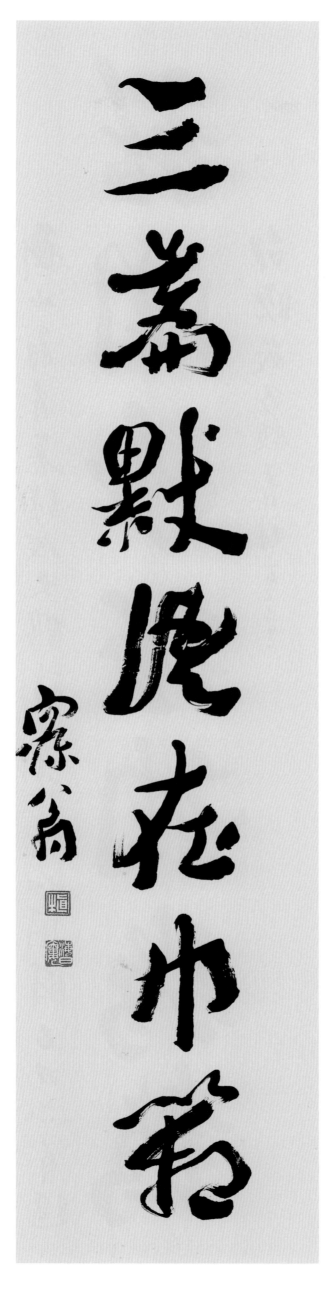

行書七言聯

紙本　縱一三五釐米　橫三三釐米　年代不詳

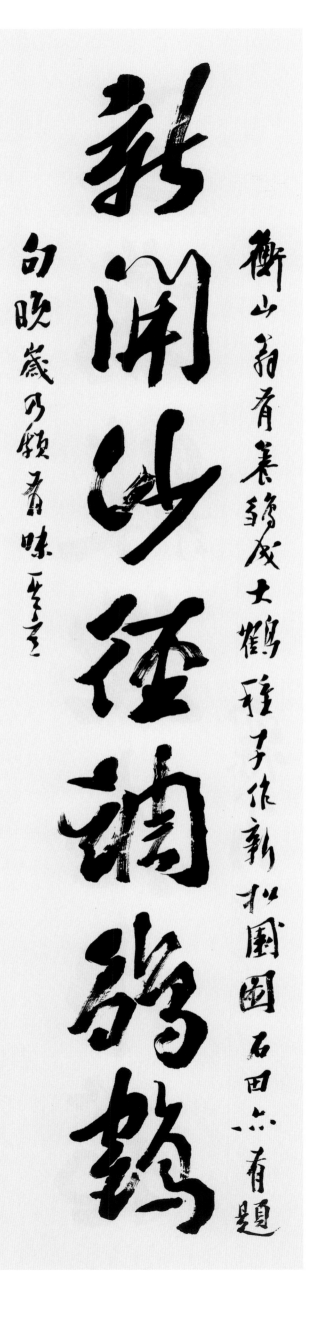

行書七言聯

紙本　縱一三一釐米　橫三二釐米　年代不詳

行書七言聯

紙本　縱一三四釐米　橫三三釐米　一九二二年

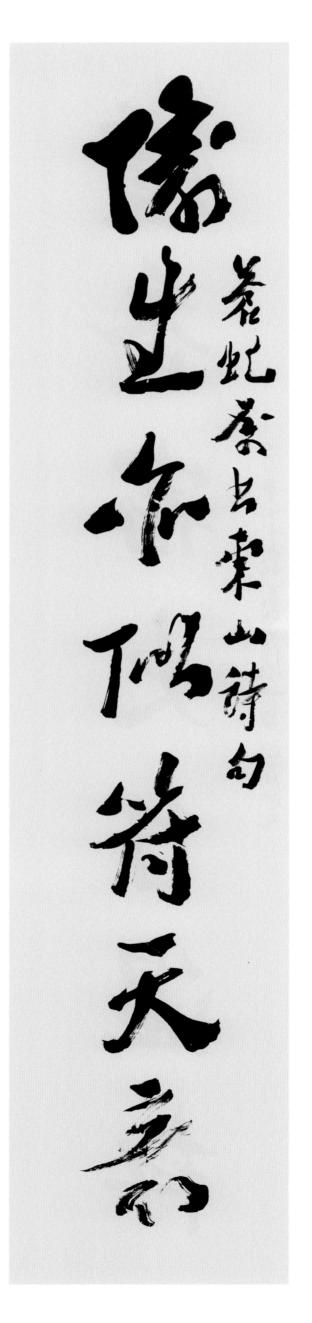

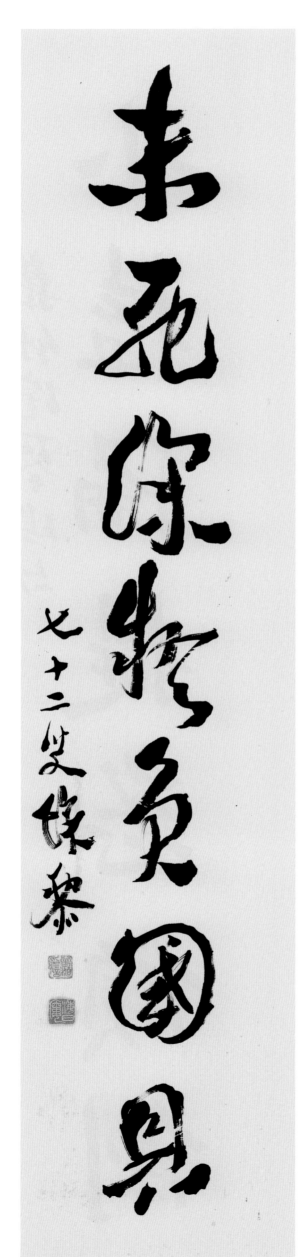

贈陳曾壽行書七言聯

紙本　縱一四二釐米　橫三一釐米　一九二一年

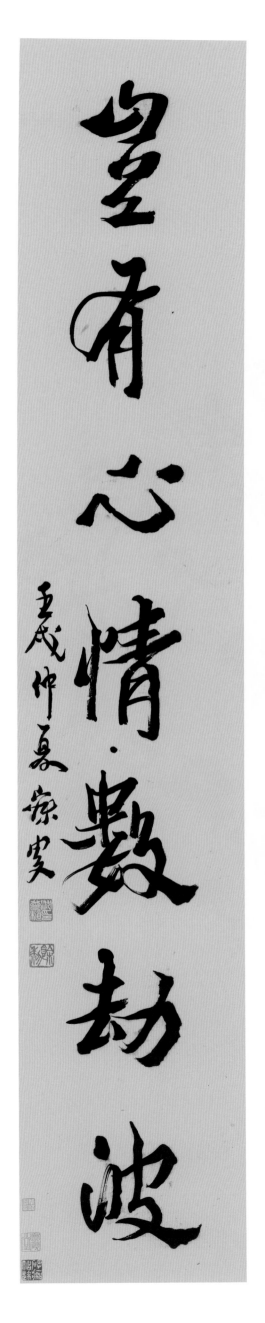

無窮天地陳芻狗

豐有心情數劫波

存道仁兄大雅集極句屬去

壬戌仲夏寐叟

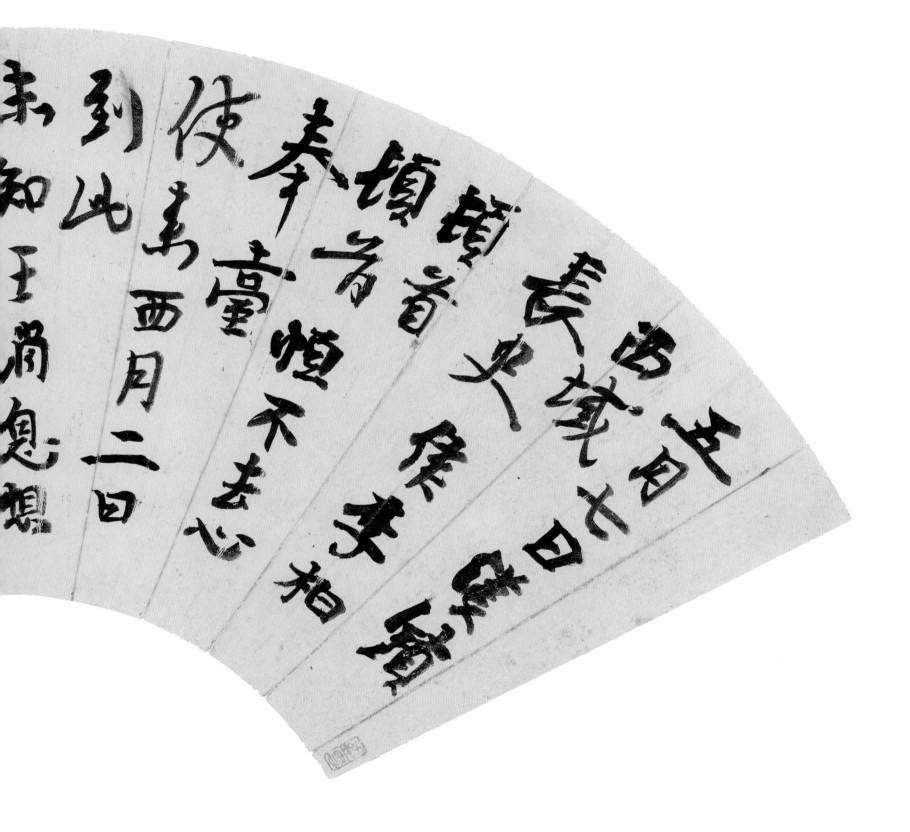

行書扇面

紙本
縱二○釐米
橫五七釐米
年代不詳

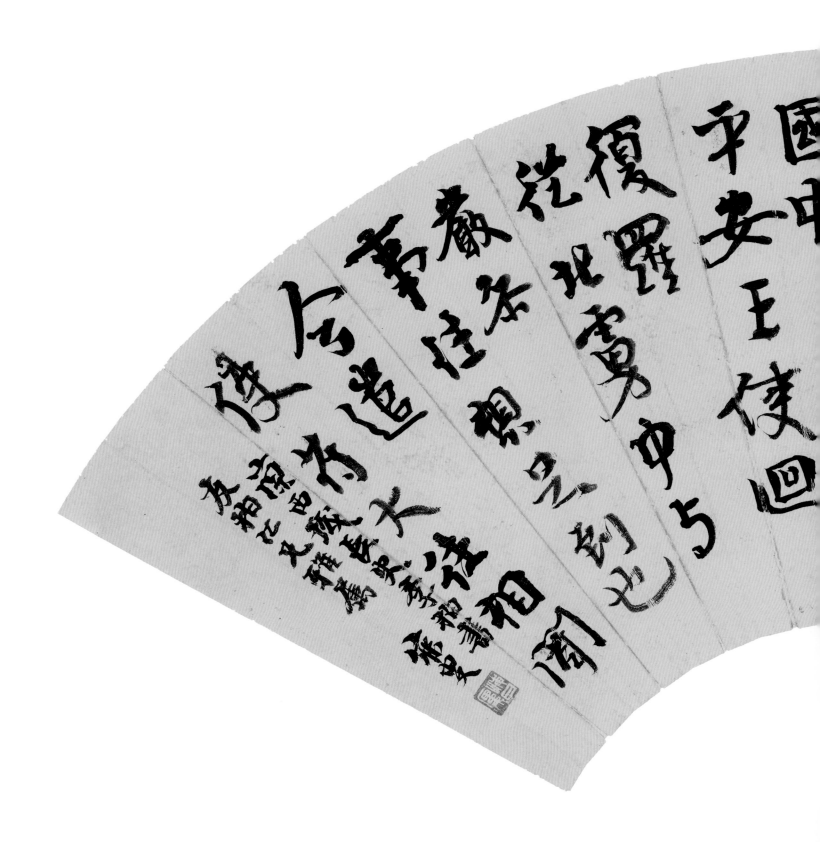

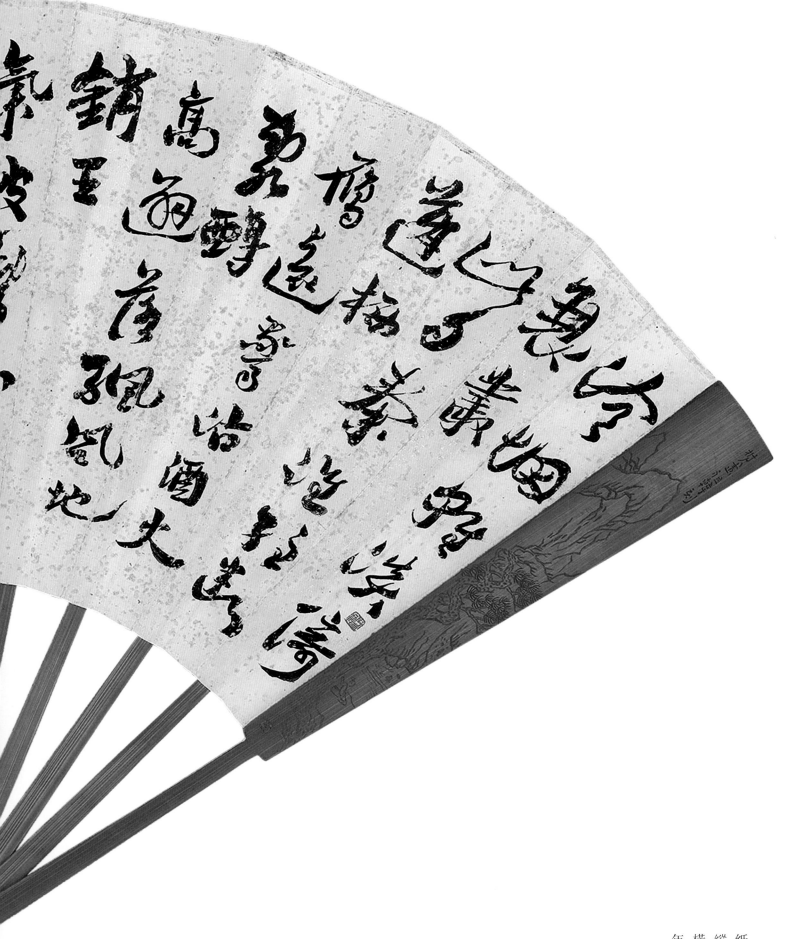

紙本
縱二〇釐米
橫五六釐米
年代不詳

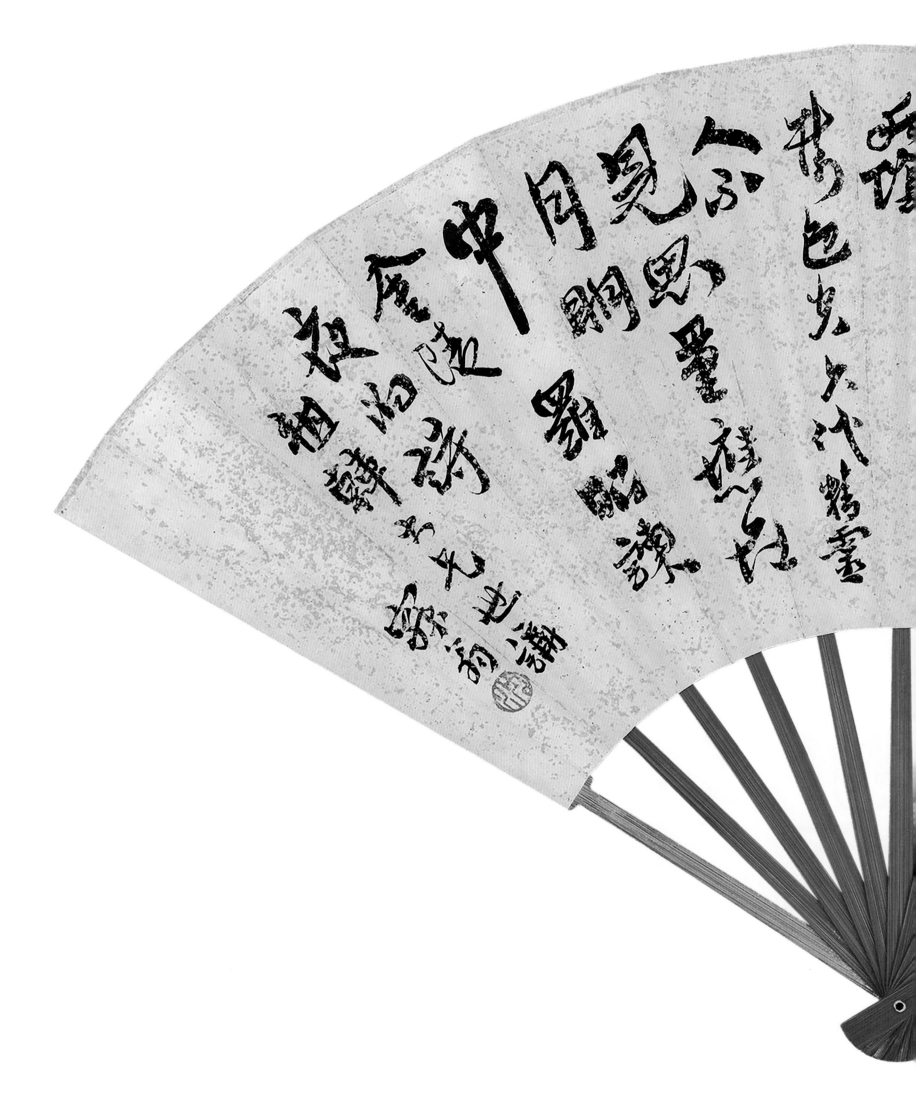

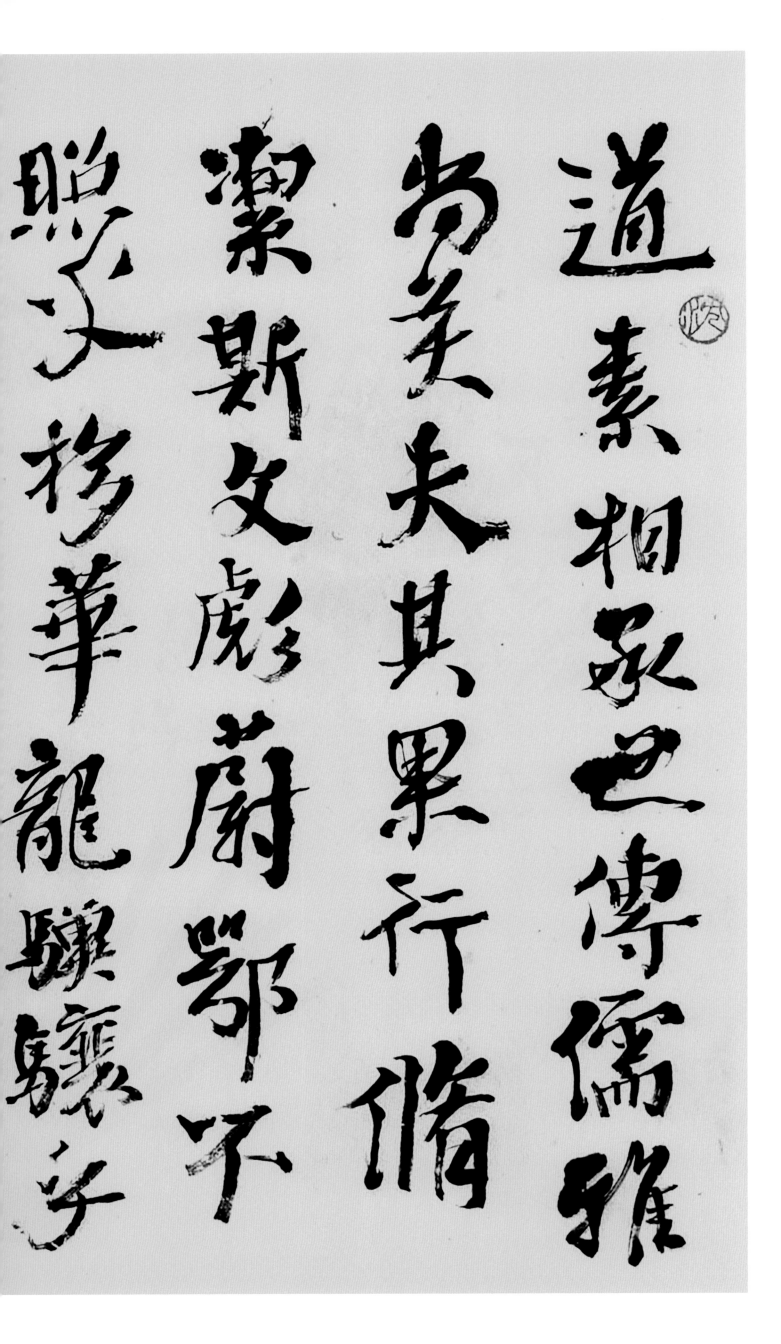

行書節臨《顏真卿送劉太沖序》　紙本　縱四〇釐米　橫四九釐米　年代不詳

雲路則公山匹體策高

足於前沖与太真闘

家聲於後宵目矣

颖鲁公遂刻太神序

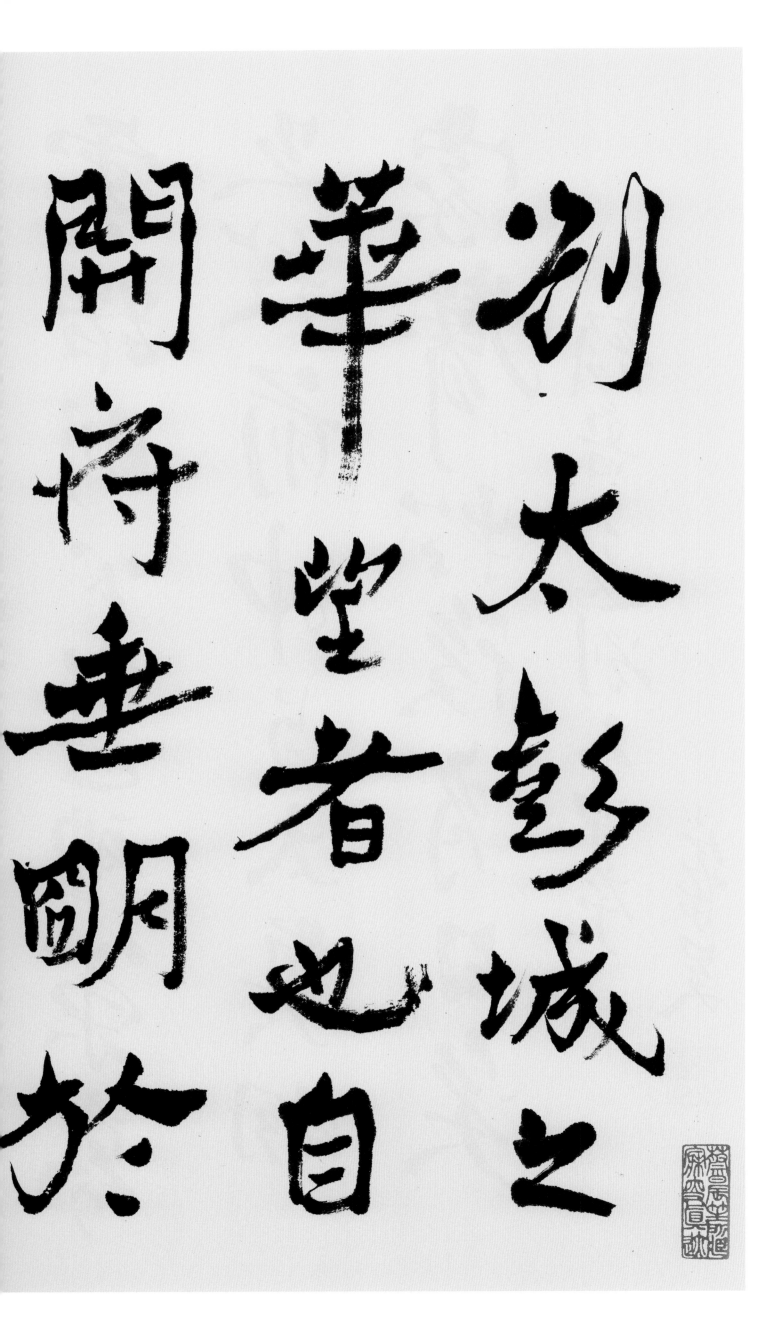

行草冊四開之一

紙本　縱二八釐米　橫三六釐米　一九二〇年

劉太彭城之華堂者也自開將垂關明於

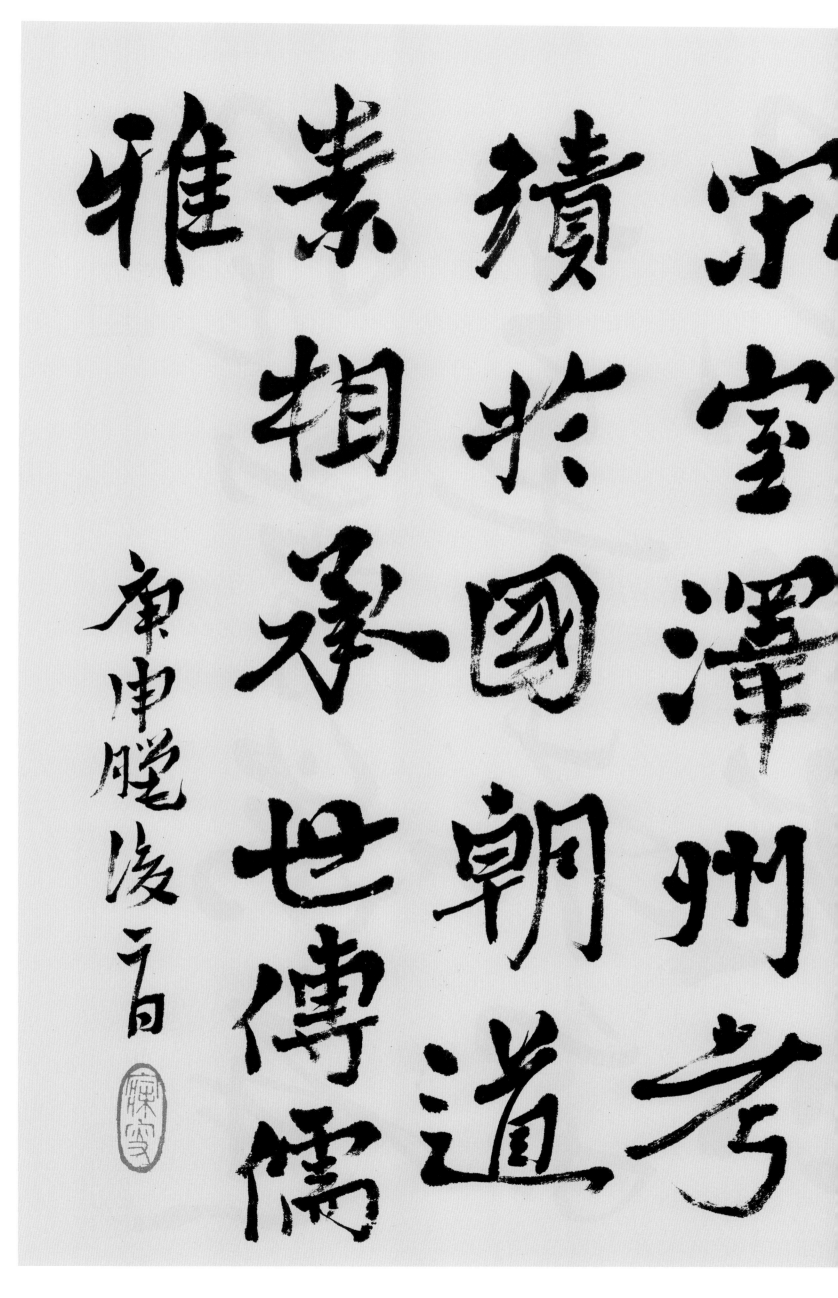

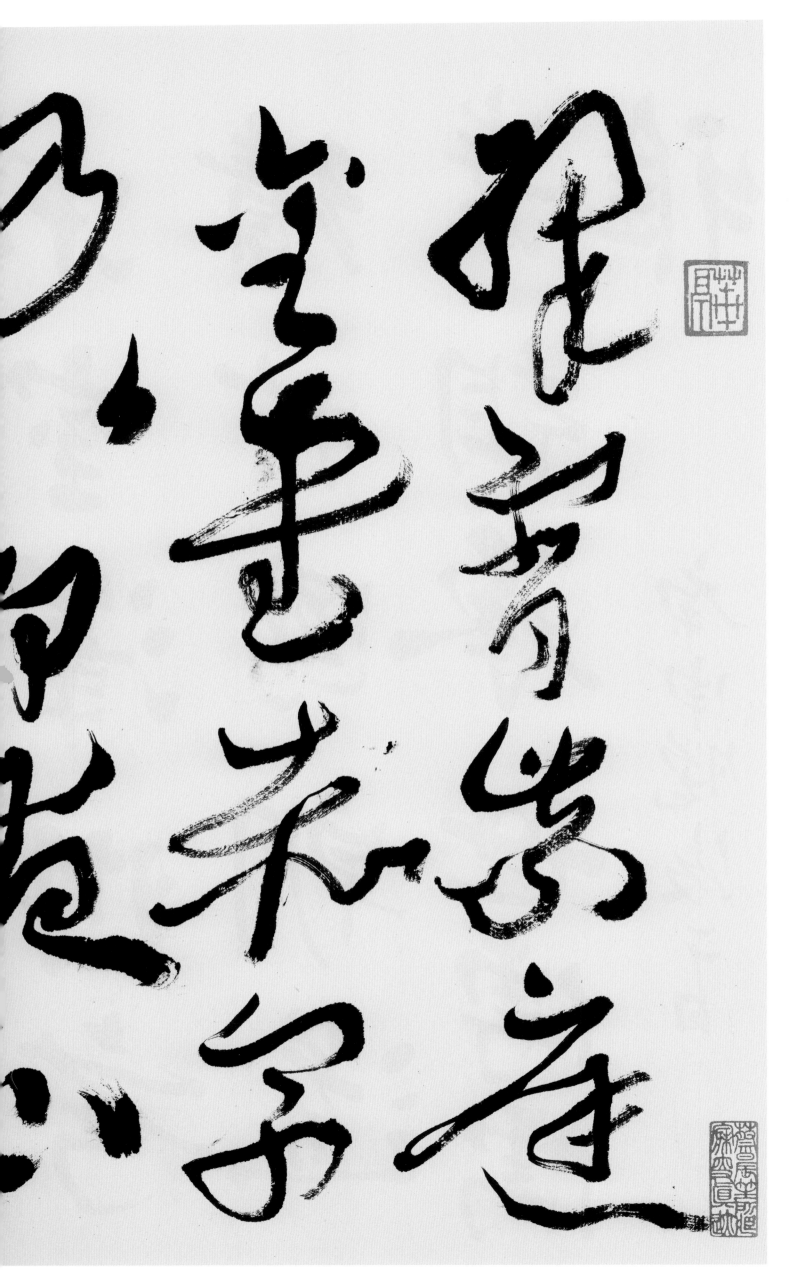

行草冊四開之二

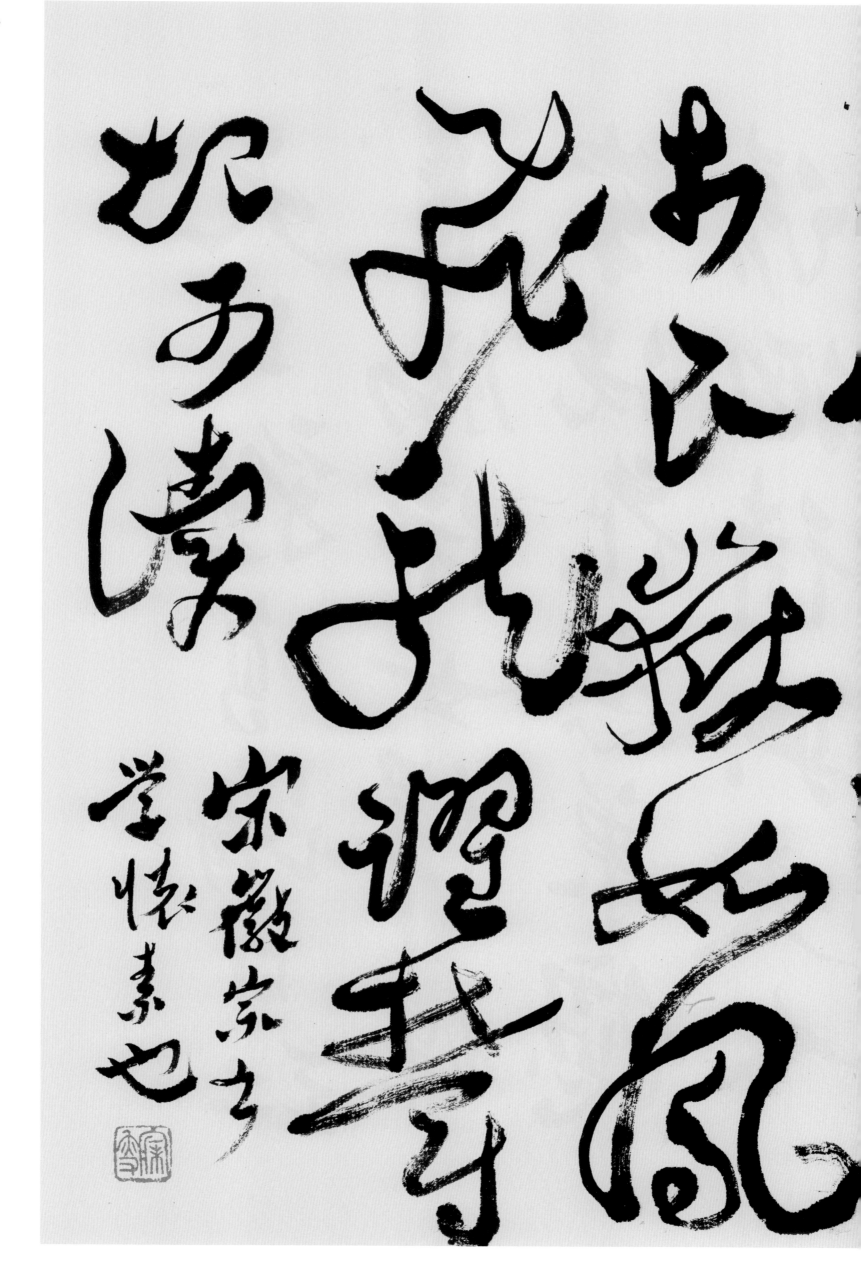

天上群鴻海日紅

青鸞侍女掃珠株

崇洗花葱菜憶

請酒待典夫人

瀛王翁行渺真
世家才子人间
上知周王不信长
生诳空传发芳碧
渡重

曾植

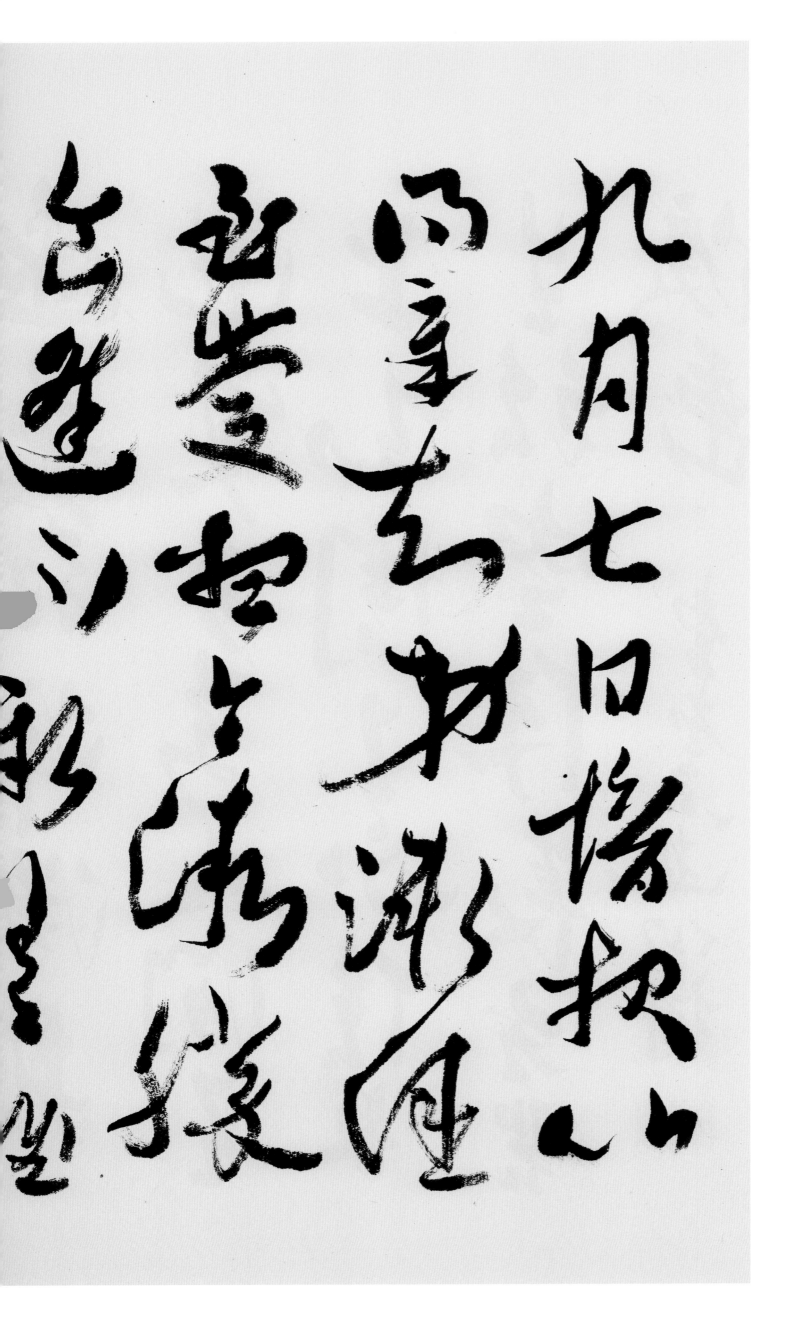

临之殊途

恶不之临欲

述与财云方四字体势遒逸

嵩甜鱼径以永释泉湧

西云奉龙此举同知求善之初

诸贤皆师承锺索

寐翁

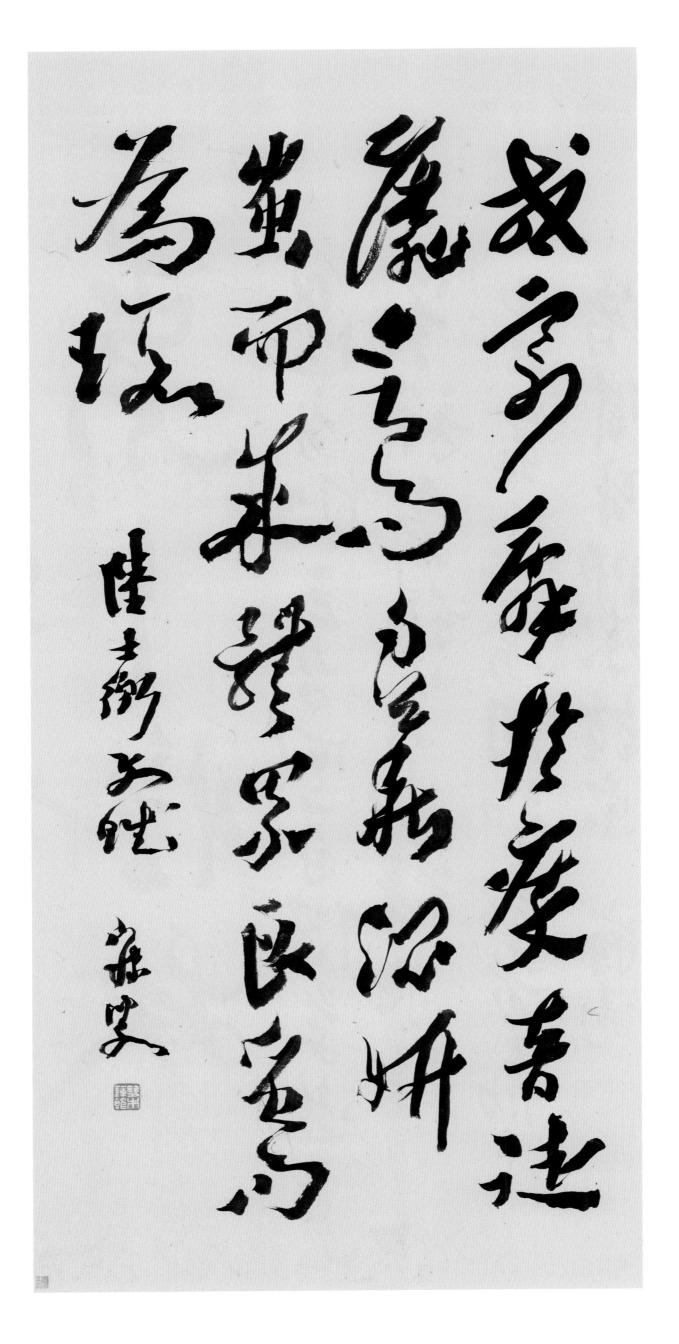

草書條幅

紙本　縱一〇七釐米　橫五〇釐米　年代不詳

東來淼淼……林
青……參差……池
寺門敞遙高宇朝……參
新霽……衆……長……
道遠……懷遠……番
曉東仁兄……書
寀……

草書韋應物《慈恩伽藍清會》詩　紙本　縱九七釐米　橫五四釐米　年代不詳

贈筱崎都香佐行書條幅

紙本　縱一四五釐米　橫三九釐米　年代不詳

宇宙內事乃已分內事 宇宙分內事乃己分內事

君子之道淡而不厭者滋味便是欲澄味長

宇宙不隔人之自隔宇宙

峰巒而不立則一不可見二三則為之用象

道之名集橫

筱崎先生大雅

林旭

神翎飛來不易銷碧潭珠
寧駐蘭橈自擬鮫有鮫綃溪欲
就巧雲籌釣邑阿伯軒窗通貢
闕水宮帷箔卷氷綃此府脯
芋人寓雨潘也球蕙葉闌

對玉賢阮老蒲
寐叟

行書李商隱《利州江潭作》詩　紙本　縱一三一釐米　橫六六釐米　年代不詳

孫真人言終身讓路不枉百步終身讓畔

不失一段養德養一循手足嘆戲之一

說易連卦義也士之子恆為士君子思

不出其位黄魯直云人家但不絕讀書

程子遠必正為達者是安本分義易恆

卦義也天地變化草木蕃天地閉孔子

日名得坤乾為守約而拖博車莫六

意以往往謹度資受兼以守祭祀言

行之無慈惡小究之君子意為斯手

蔣君有靜氣兼其將有霜在愚言

戊午秋仲東軒雨翁書

跋曾熙為蔣國榜書
《鄭鼎臣師敘述先
令並感舊詩》卷

紙本
縱三三釐米
橫三十釐米
一九一八年

菊井延齡敍之樂
老閒水過壽銚
三世相薰進九
心乳仙骨傳相
繼齋齋留慶更
多運應味澤㳠
五代祝謝棠題

三世耄耋圖　寐叟

跋嚴氏《三世耄耋圖》

紙本
縱三四釐米
橫四一釐米
年代不詳

前日 延攬諸公盂灣勝以乃嘉政伯嚴十九日玉
高齋為鍾集諸以乃蛋上觀……
徒揭白過頻勞……年集而散不
復者同嘉耳至至览此情
壽園吾兄之偉如

前日鍾集
勞劾牟慶聾當有欷日未曾州
如何敝昭池作書云云為時所
困困之重桑者一星期矣以為畫
紛美千元防紀開不以此讀
壽園吾兄苦苦

逸社第九集重陽日壽園招飲於哈園
賦八言體
去年重陽番而如歘紛今年重陽秋暘光
熙旭旦病夫幾庭畏雨慶風豈知詩老
一言天昕讚擁雲出日捷挹幽等登山臨
水還類牢懸昧破降前倒縣此一日晴駐君
無窮斷崖山氣辭剪織枝頭菊花調未開
落帽賓來龍山見形見至僑名在永嘉
凡人箬擁尚金徽歎歍嵯嵫館松南矣
山但有廣平原真外襟業澄江淨如練橫

右沈寐老詩稿暨便箋二通皆係致沈海日園共沈侯官人文南公子先緒乙卯舉人官貴州巡按癸卯冬行老南来余以所藏寐老之扇面及此諸稿出示行老說其收真墨蹟極多但皆似不若此二扇之精又謂寐海自視貝卡法甚高但對寐老則為傾倒嘗裝潢為之題記裝北上余以稟置已未秋病愈檢出以賻……

渭村道兄　庚申清明程堯護題

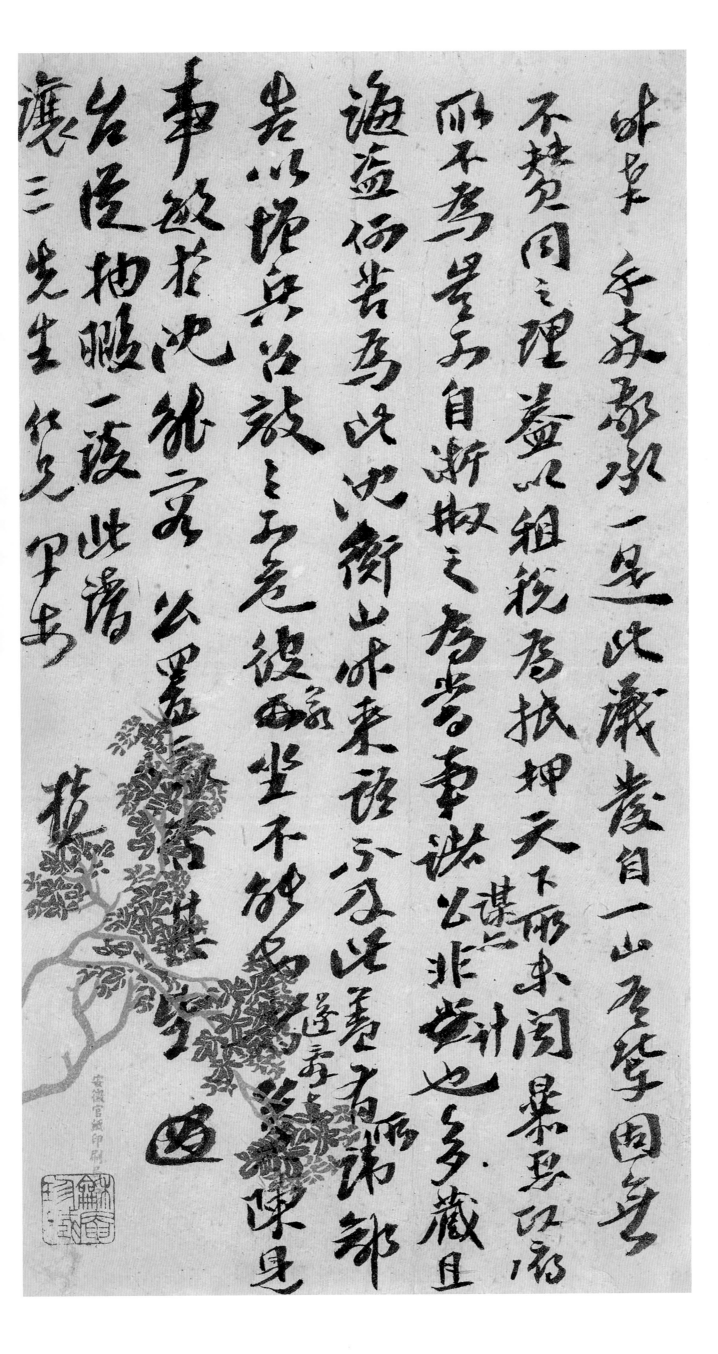

致張美翊書

紙本　縱二六釐米　橫一四釐米　年代不詳

致甦公書

紙本　縱二四釐米　橫一三釐米　年代不詳

致曾熙書

紙本　縱二五釐米　橫一四釐米　一九一六年

奉愛為隆尧惠賜翅花甚歎乃

書云本還而來你言信外名筆他

物殊為不辭故弟自珍不能不加審

察诸出家出已見還為荷此请

子緝先生箸安

趙